编著：李驰宇

吉林出版集团
JILIN PUBLISHING GROUP

吉林美术出版社一全国百佳图书出版单位

POP

标题字万花筒

团结就是力量!
让我们共同创造美好明天!
李欣

感谢你认识你们!加油!

刘勇
给生活来点 PoP

写给伙伴们的信（代前言）

工作室的伙伴们：

当这本书问世的时候，当你们手中捧着这本沉甸甸的、散发着油墨清香的书的时候，相信你们都会深有感触。历时整整一年时间的创作，几百幅优秀作品汇集而成的这本书，凝聚了你们每一个人的心血和汗水，也见证了你们绘制POP的成长历程！感谢大家辛苦努力的绘制每一幅作品，为全国的P友献上了你们最好的礼物！

想对你们每一个人说："非常高兴认识你！"

未来的路还很长，每个人都会有自己的人生轨迹。希望你们再接再厉，无论以后选择什么样的方向，都要坚定的走下去！我相信你们的人生一定会更精彩！

比致

李池宝
2012.3.15

此书献给我所深爱着的伙伴们！

李驰宇

● 目录 ●

餐饮美食篇

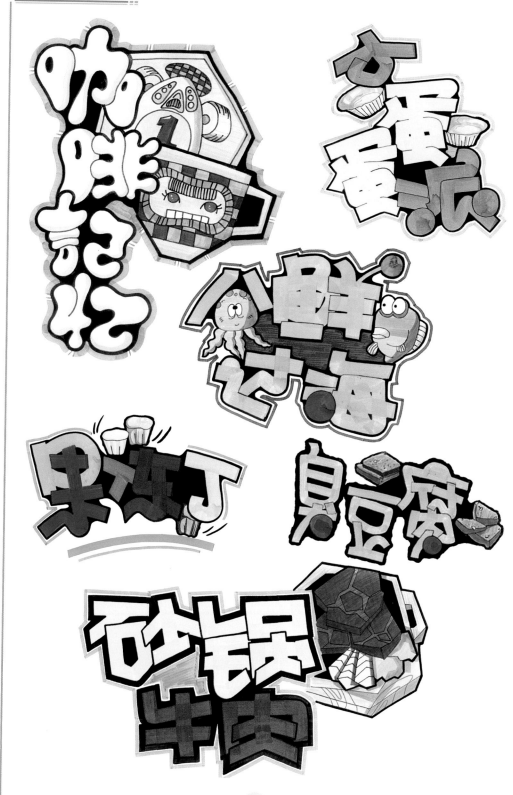

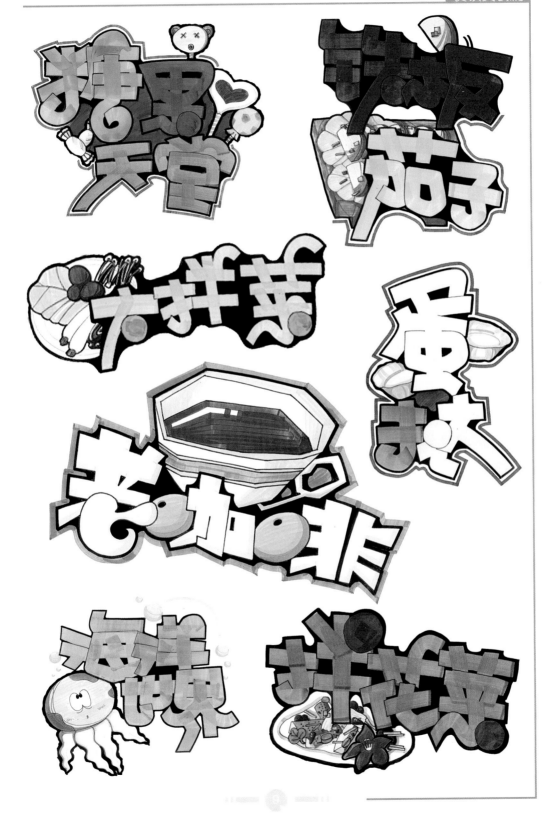

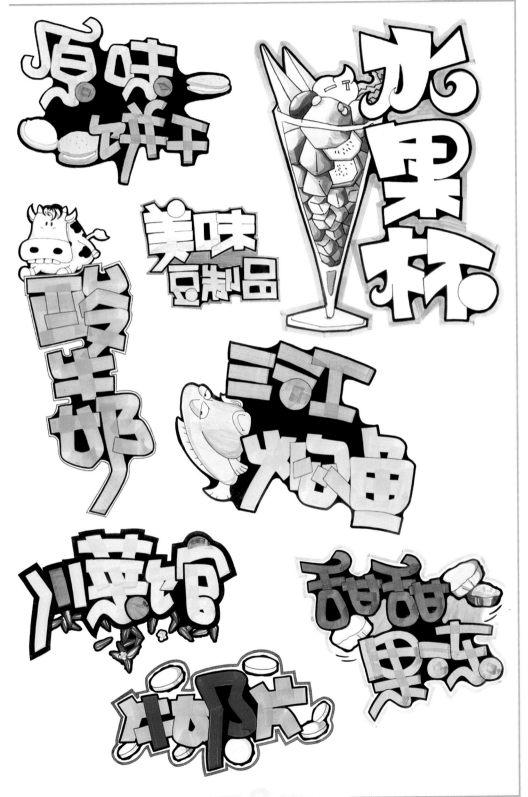

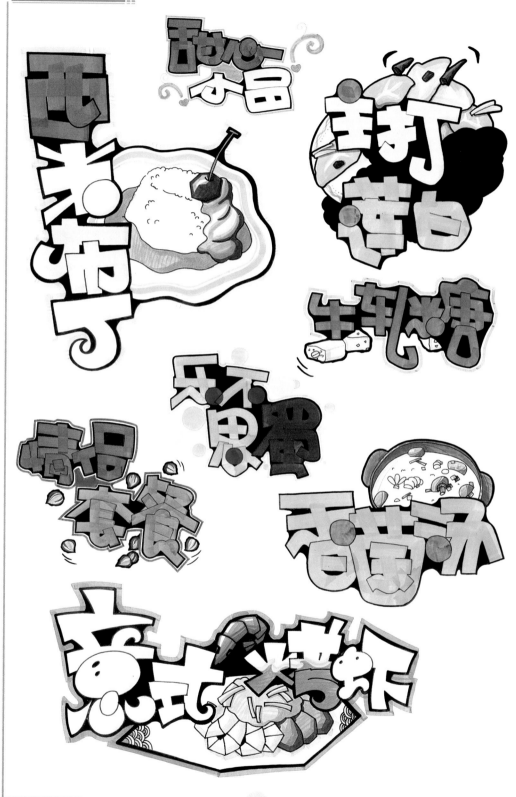

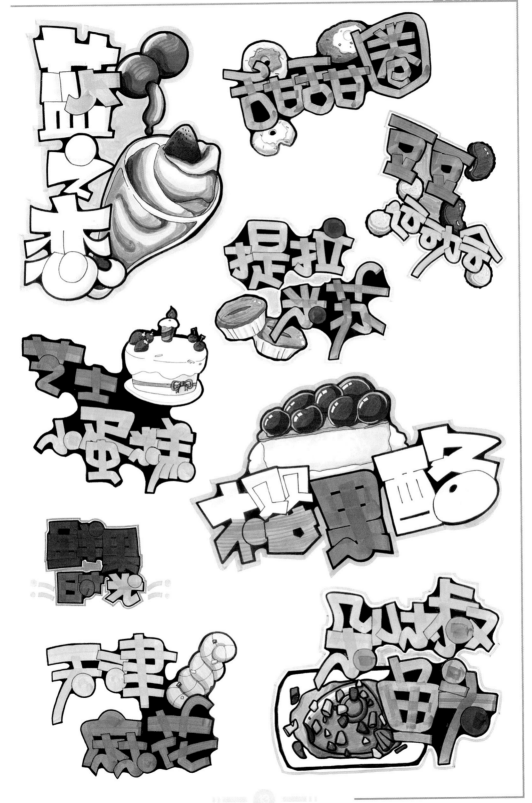

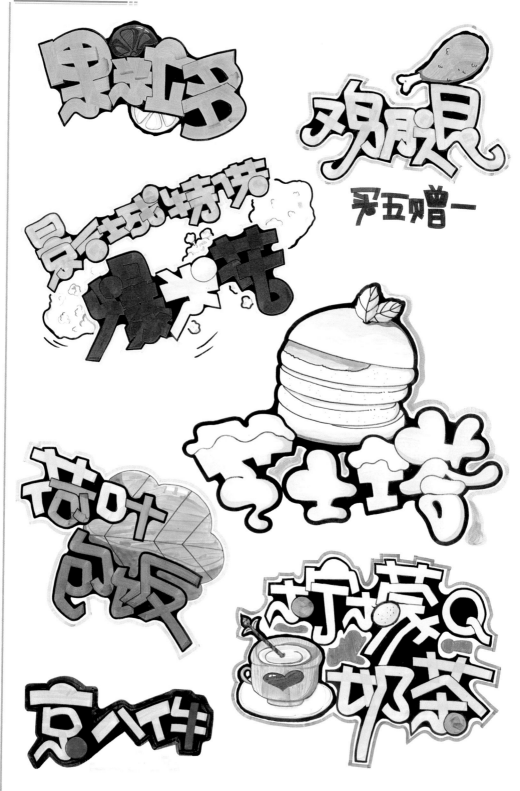

果多多

鸡腿

买五赠一

最佳新特味 爆花

花吐的饭

京八件

柠檬奶茶

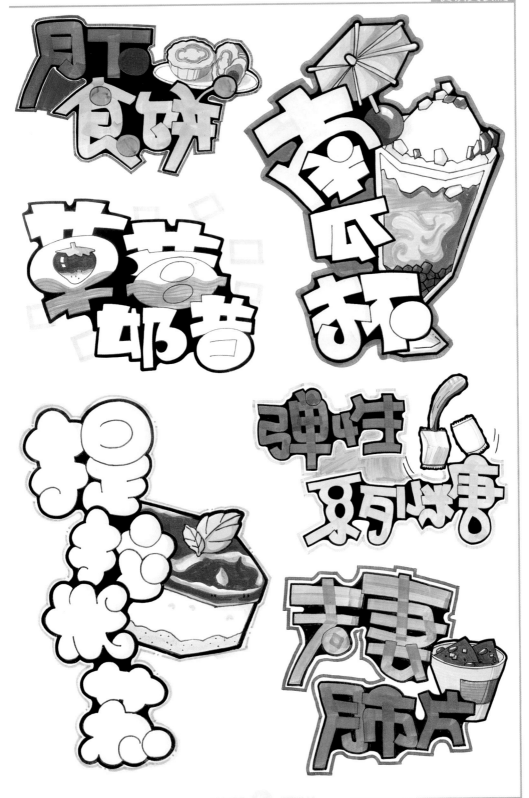

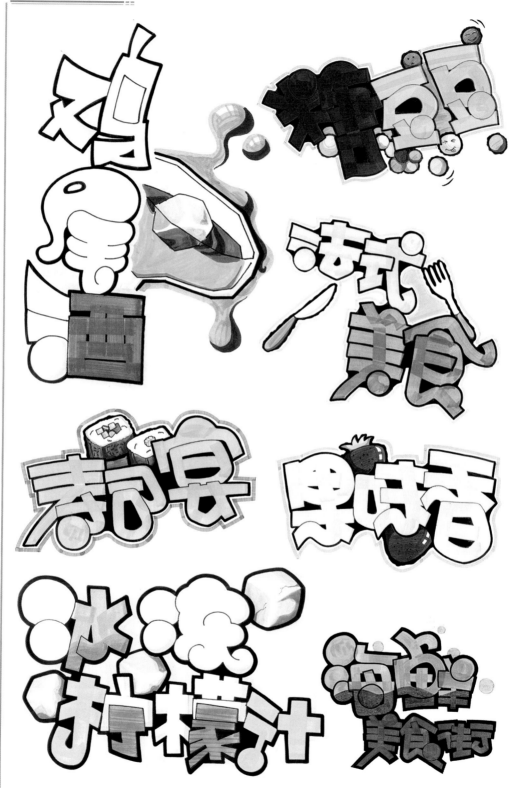

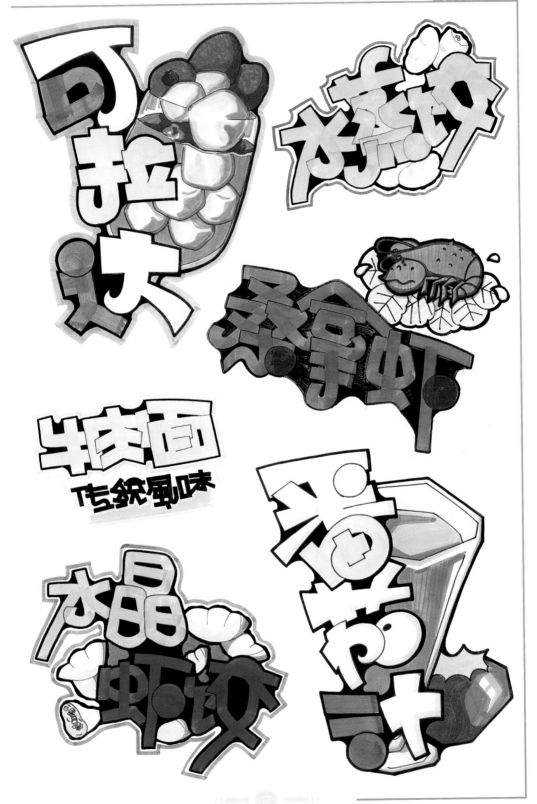

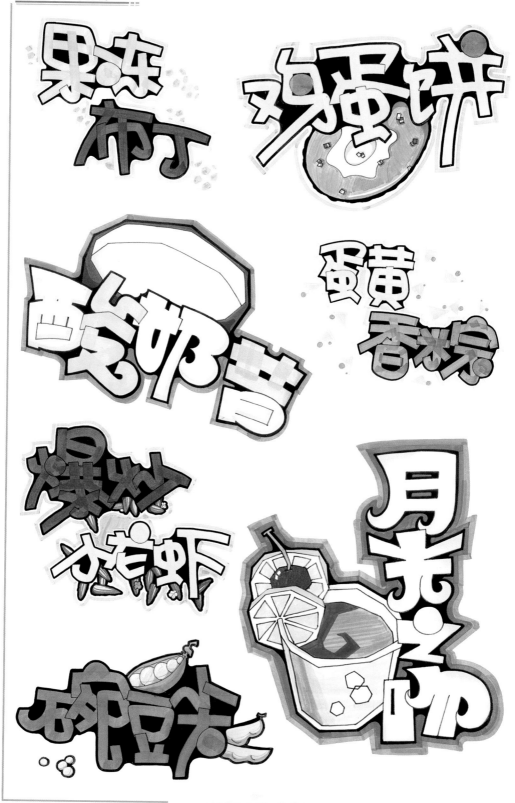

pop

美容美发篇

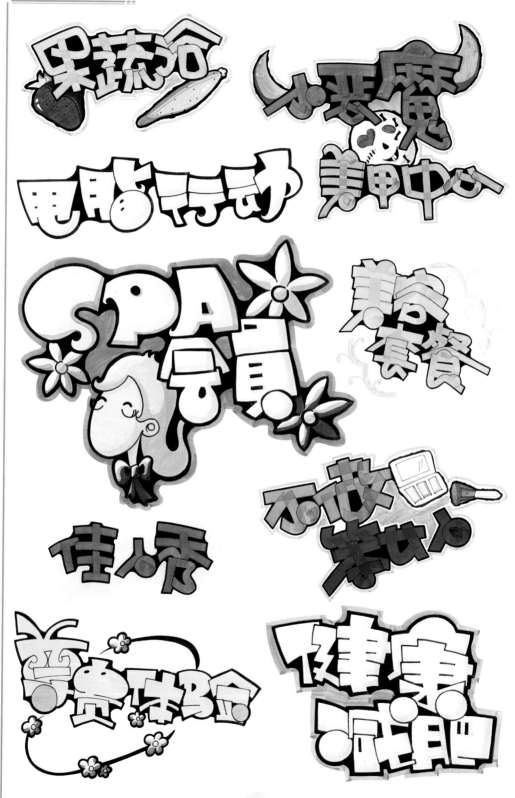

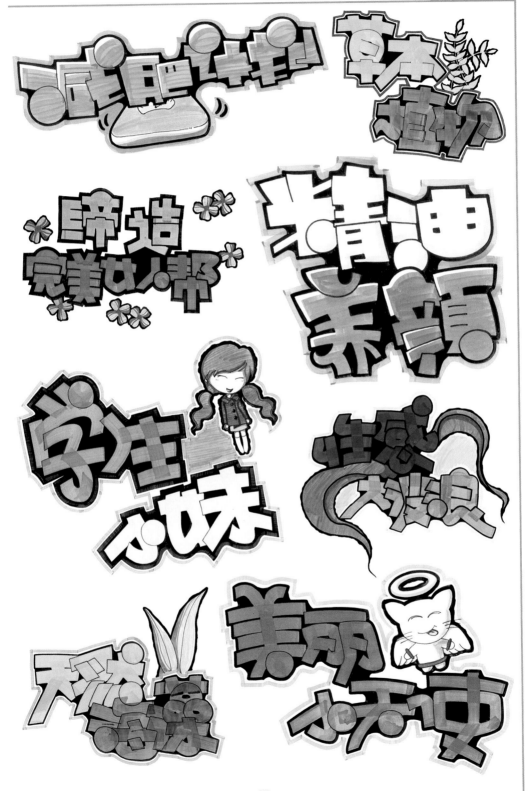

健康人生

野生美

深层保护

蜂蜜

蛋清

立体纹绣

发之魅

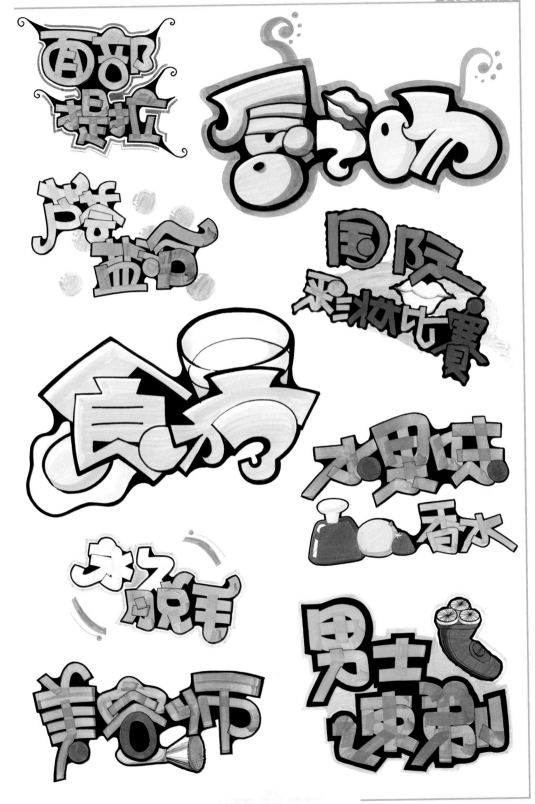

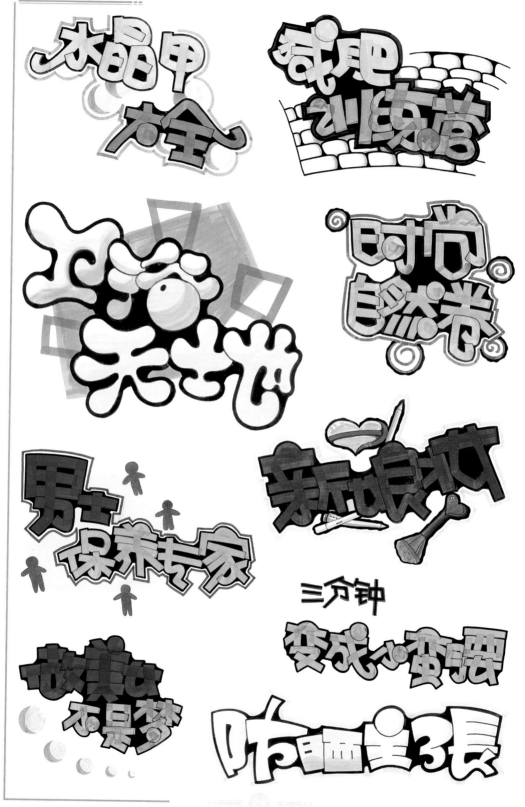

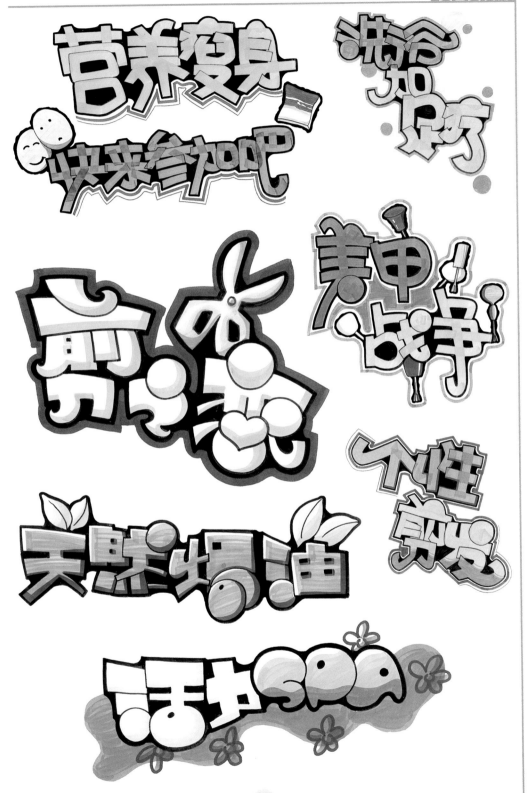

美女

世友狂

自然美

精剪

酷发

绿色瘦身

鬼魅

女人

面部

刮痧

美白面膜

营养

焗油膏

专业

男士护肤

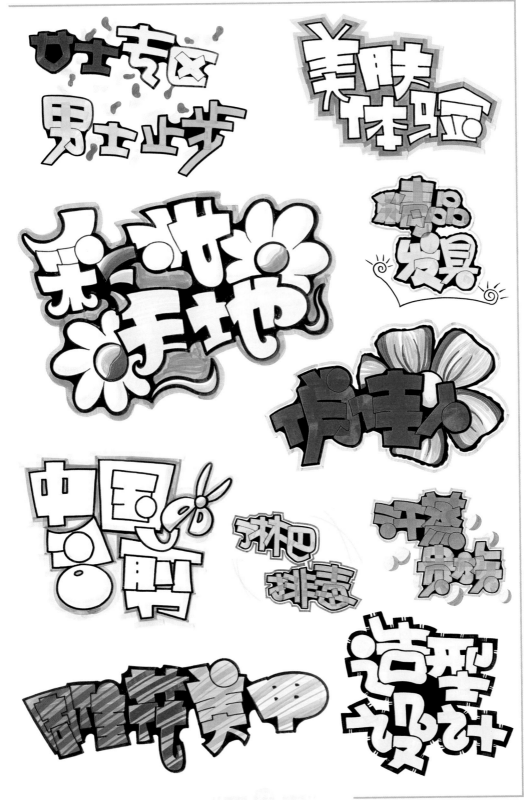

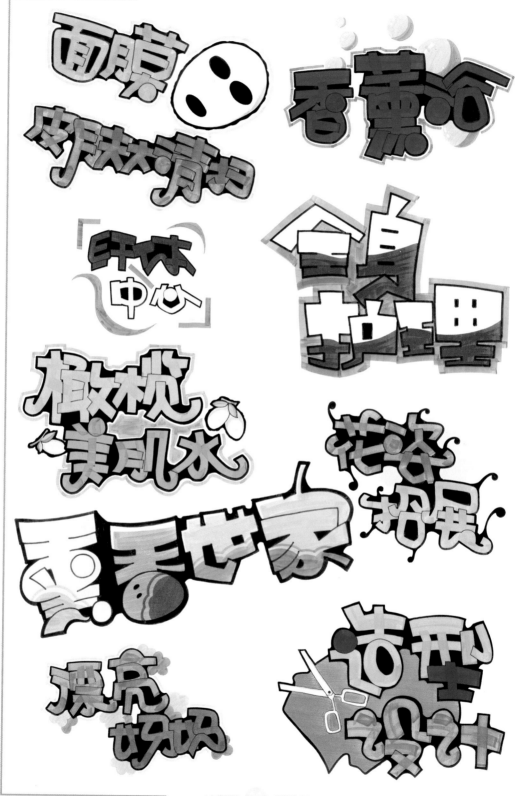

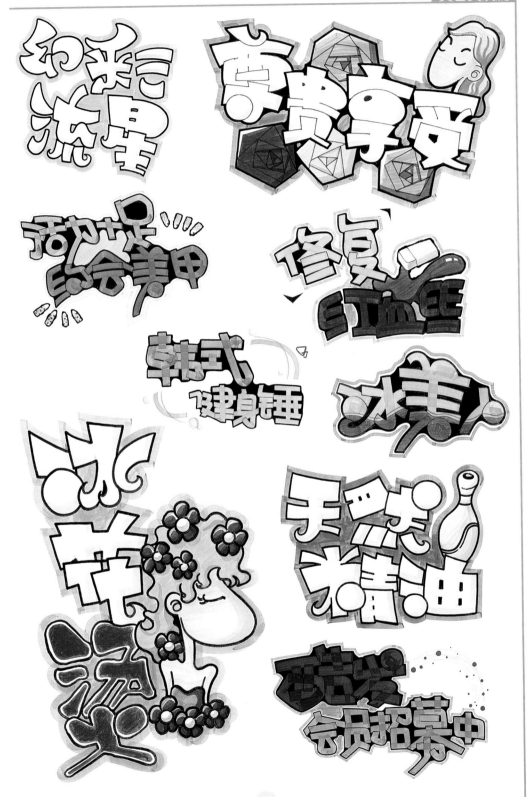

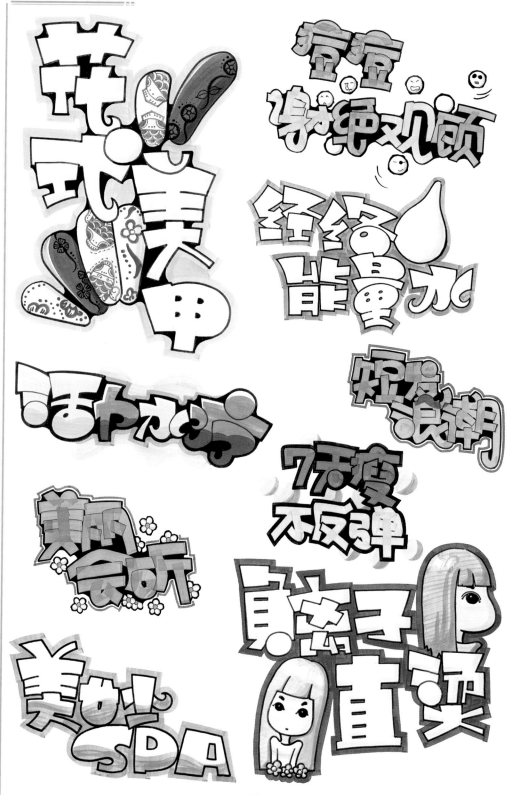

花式美甲

痘痘谢绝光顾

经络能量水

舒缓水疗

短发浪潮

7天瘦不反弹

美丽会所

身态子直卖

美女SPA

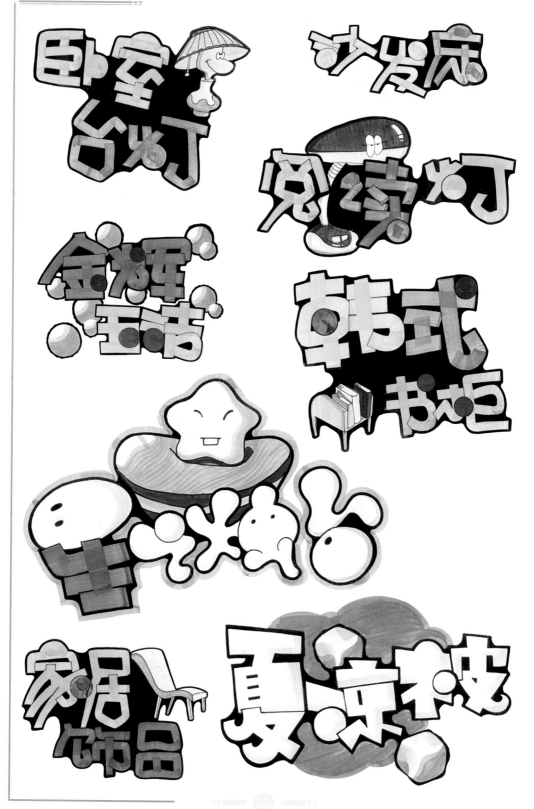

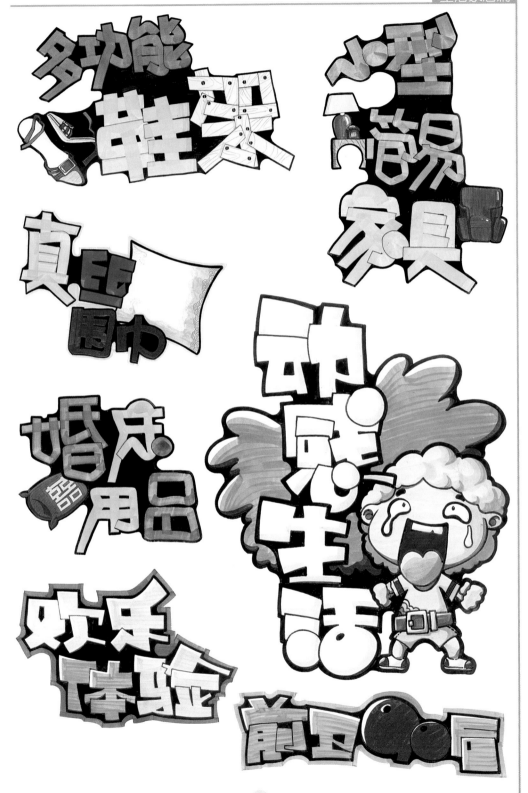

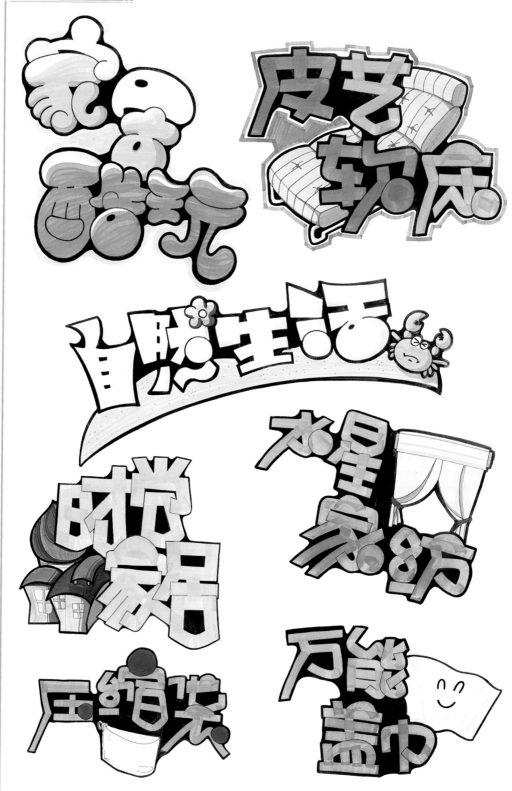

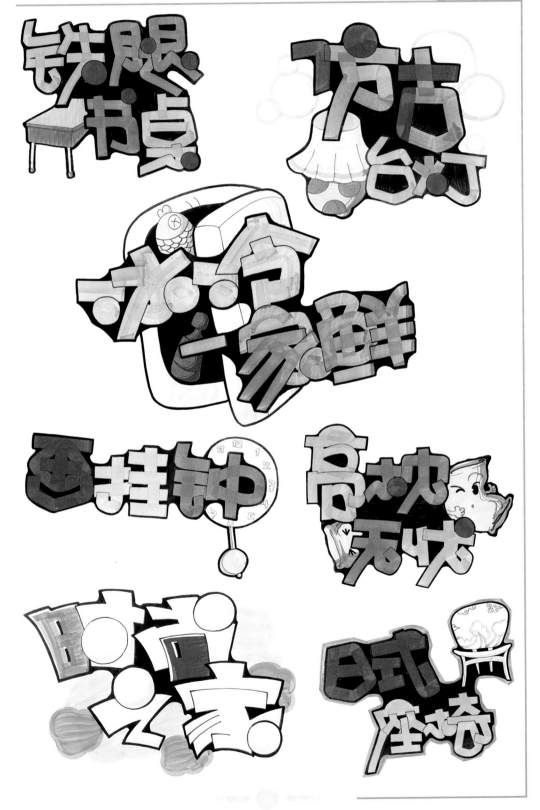

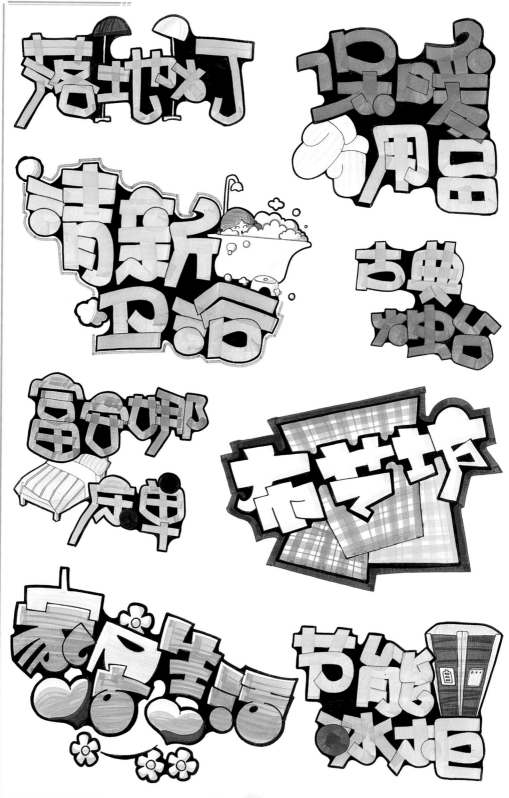

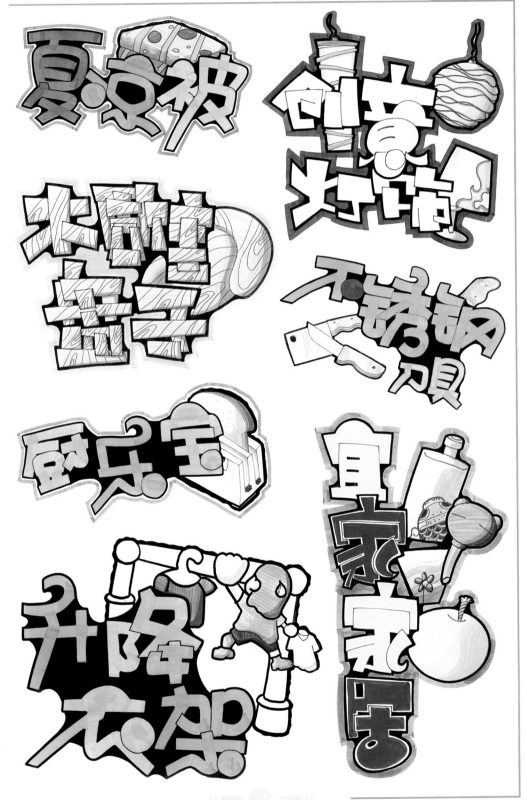

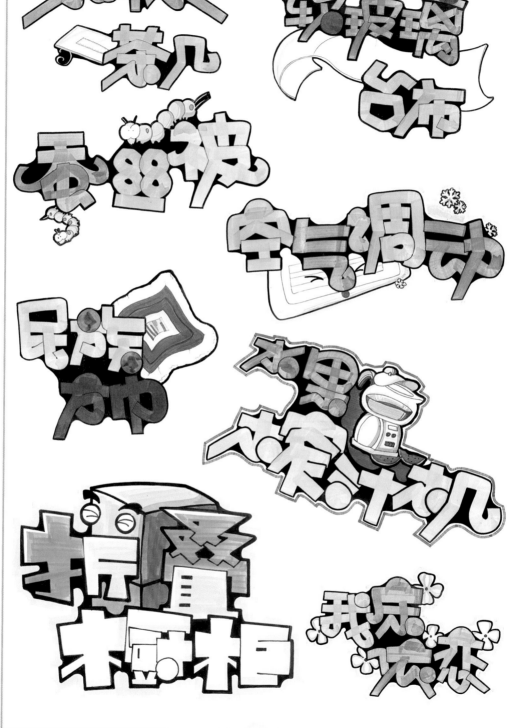

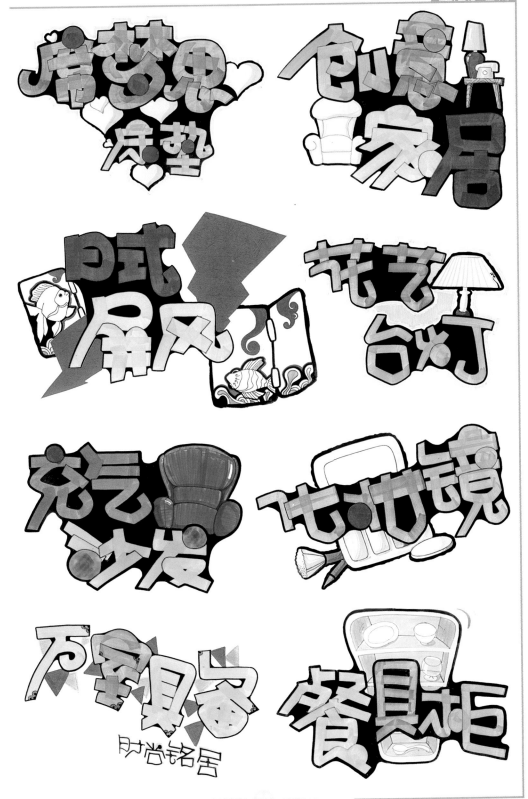

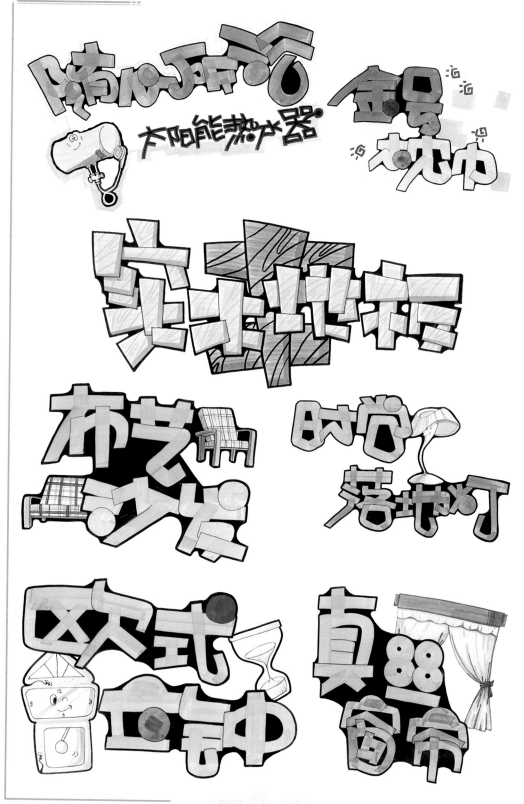

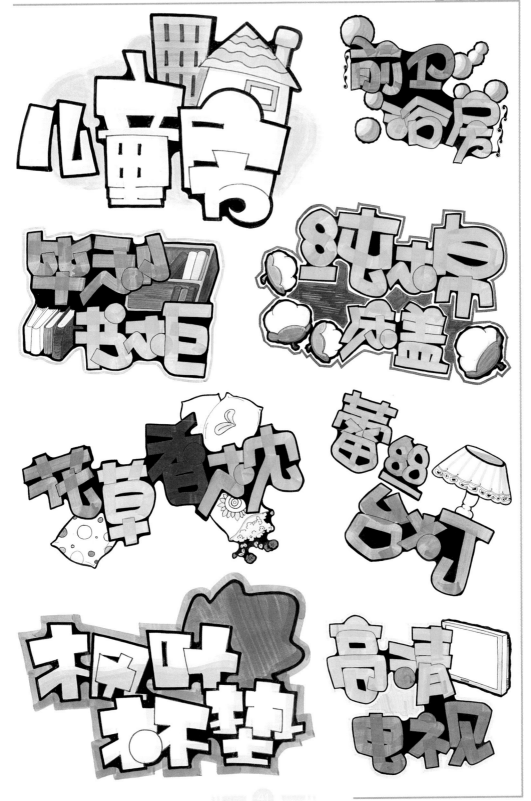

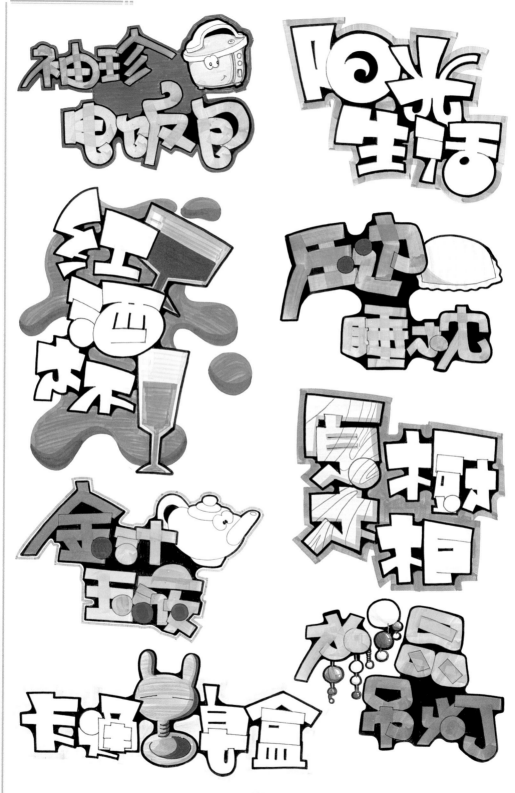

闲娱乐篇

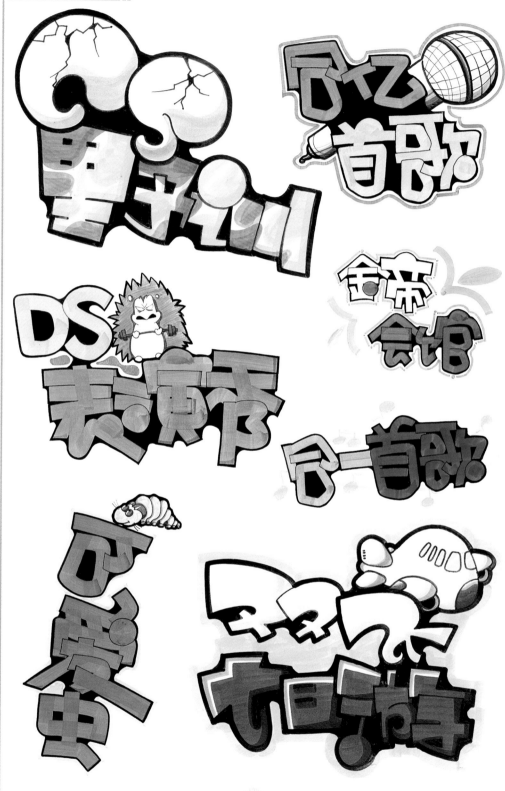

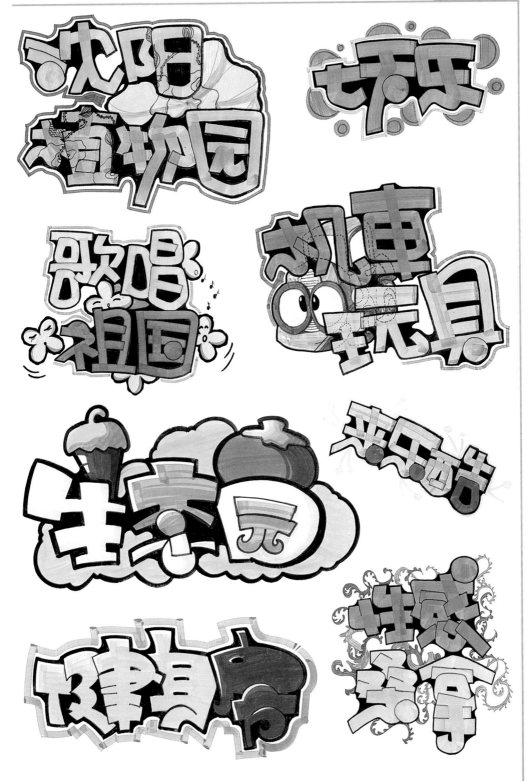

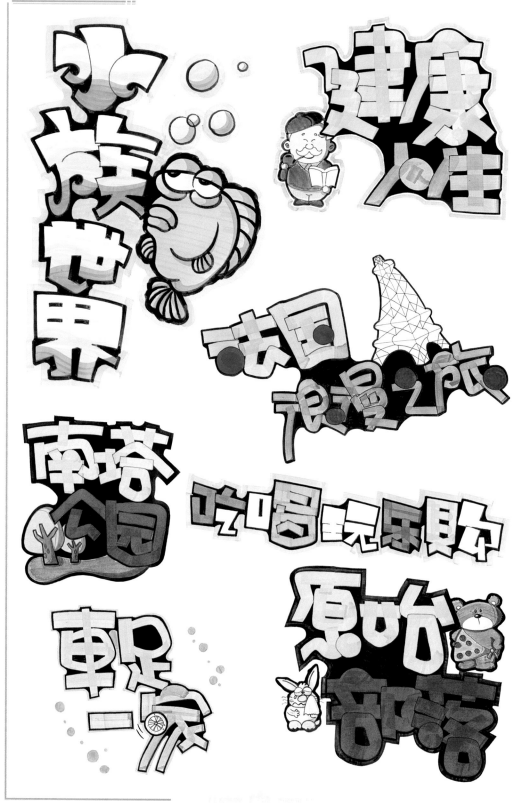

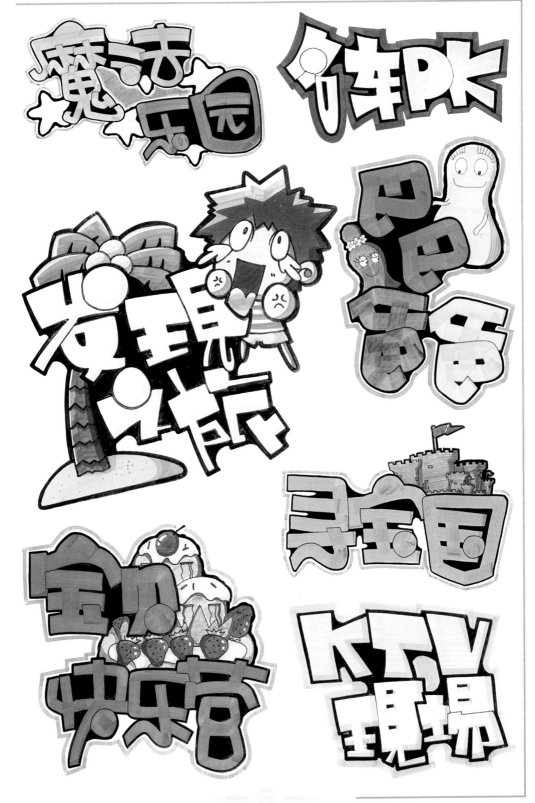

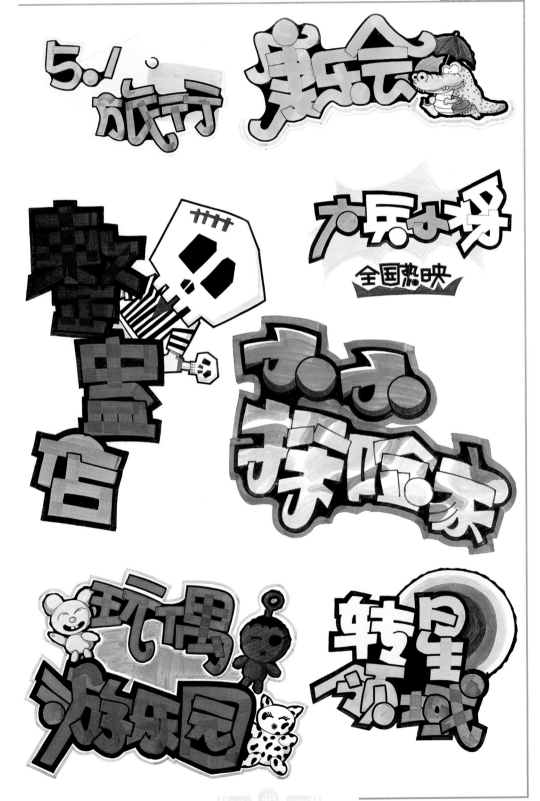

假面舞会

体验中心

《是谁家园》乖乖宝

K歌大赛

吃喝玩乐行行

暖之旅

夏令营

吃喝玩乐行行

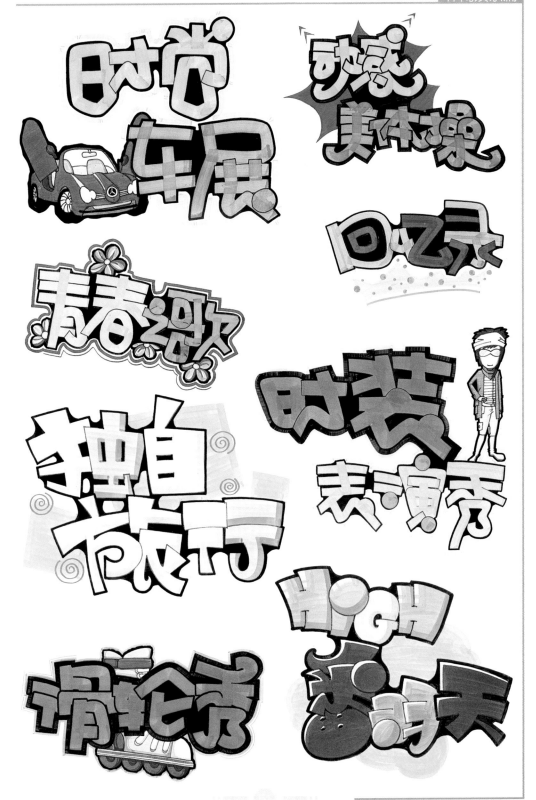

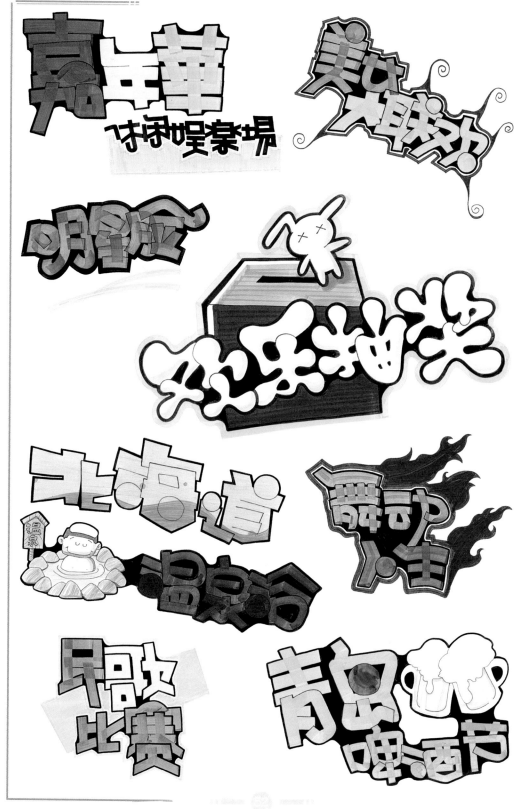

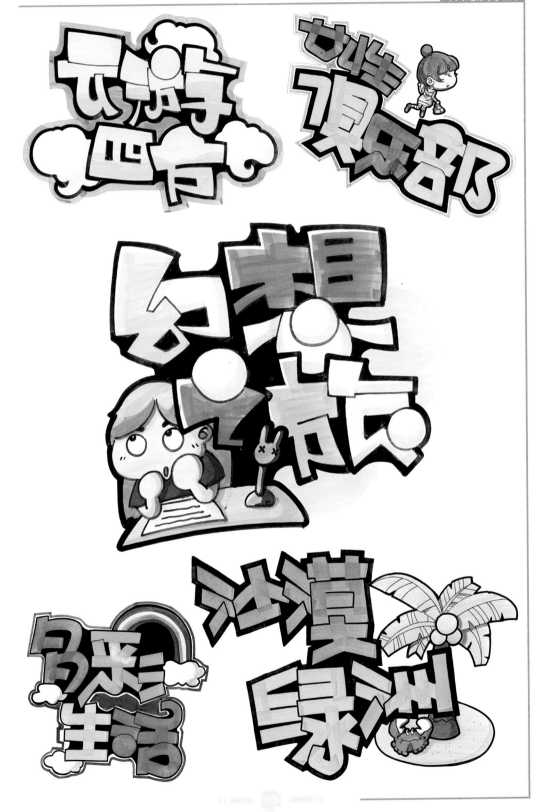

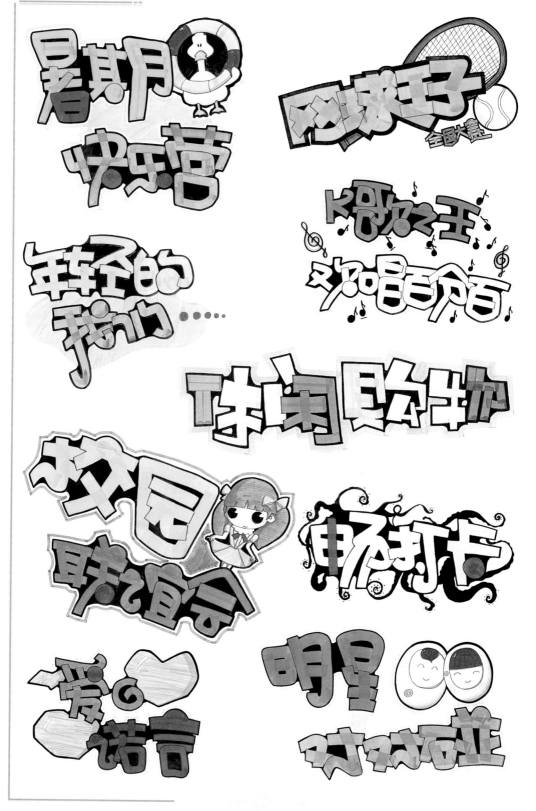

pop

商业促销篇

乐不思蜀

咖啡厅

洪店有礼

主题派对

个生小屋

好礼大放送

宝宝店

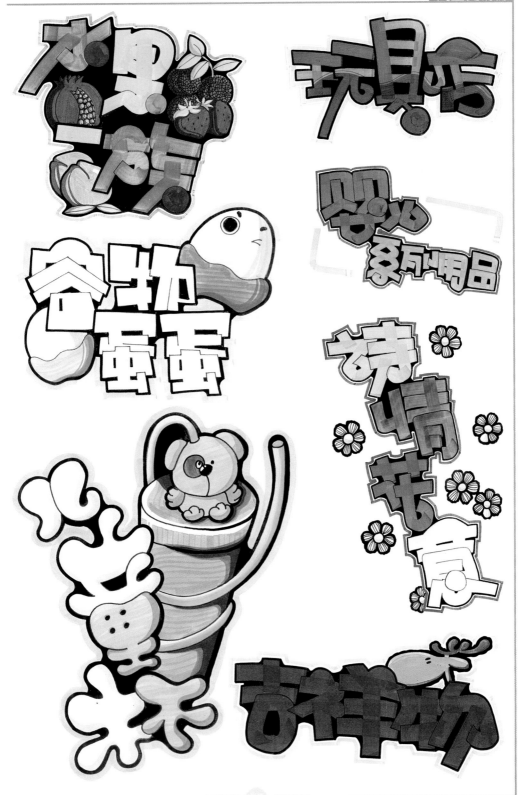

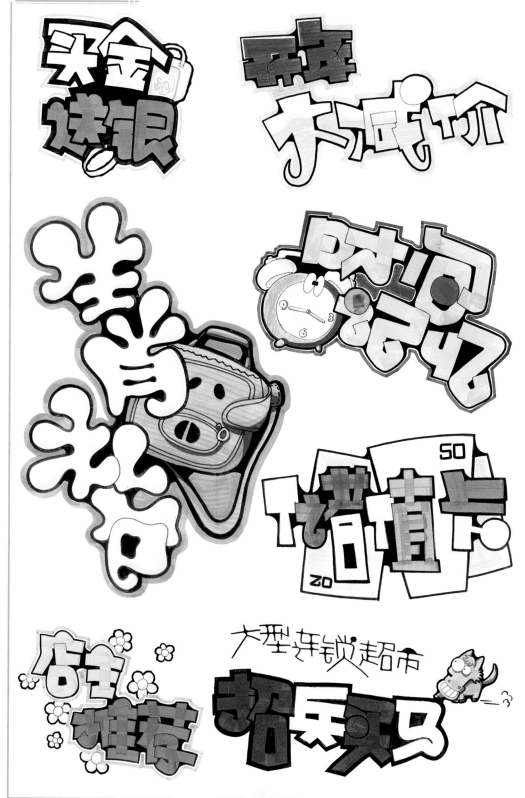

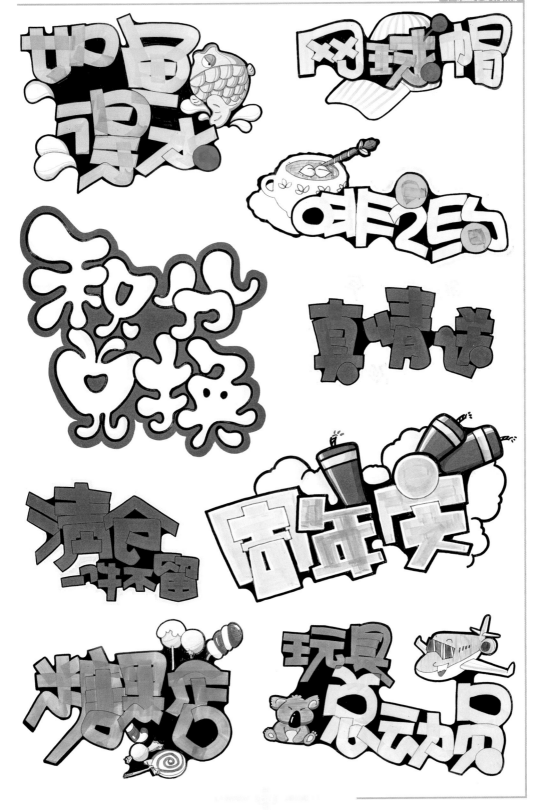

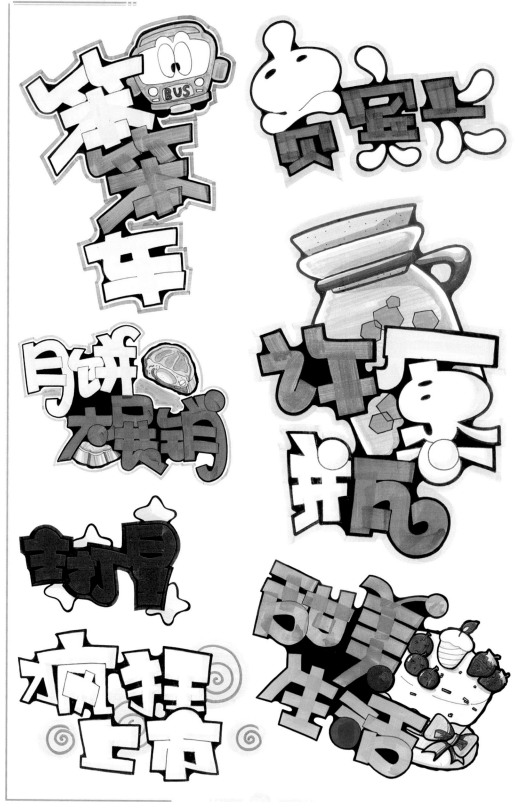

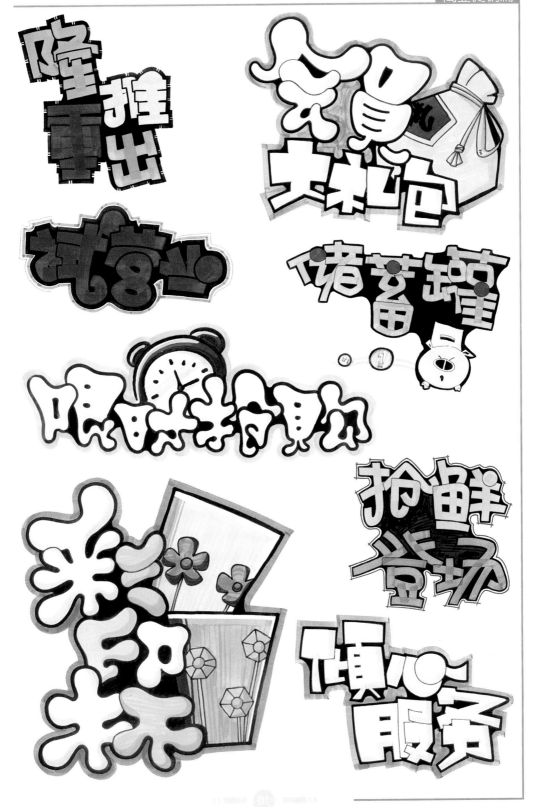

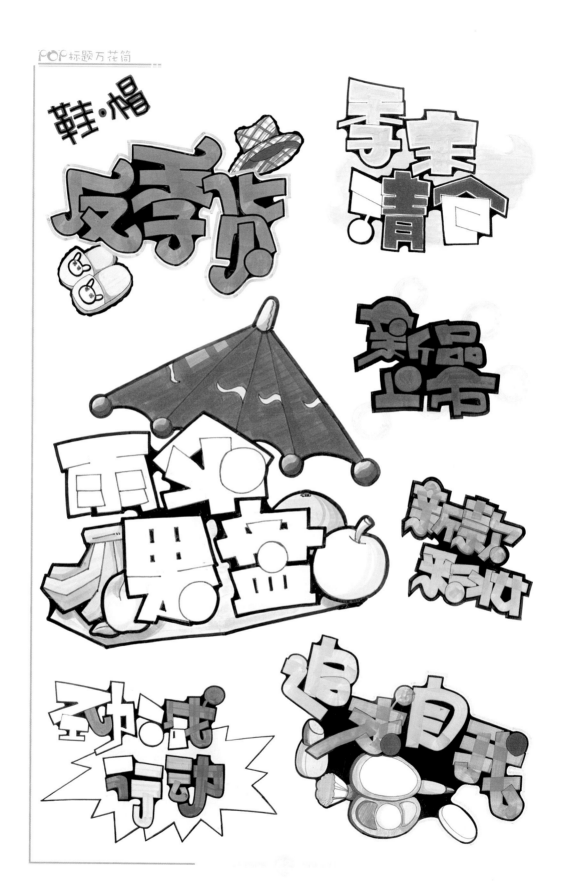

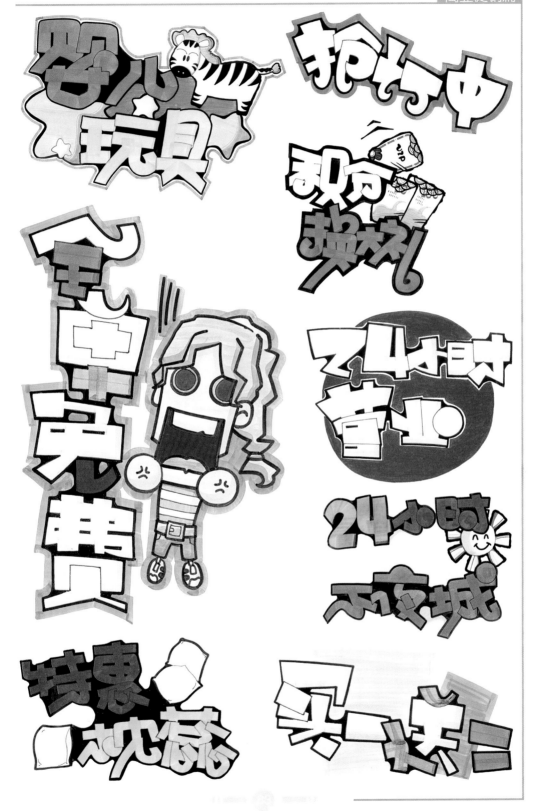

综合水果

玩具用店

酒好旅长

开业大吉

哇哇娃娃玩具

祝你快乐

喜讯

SHOPPING MALL

摩尔

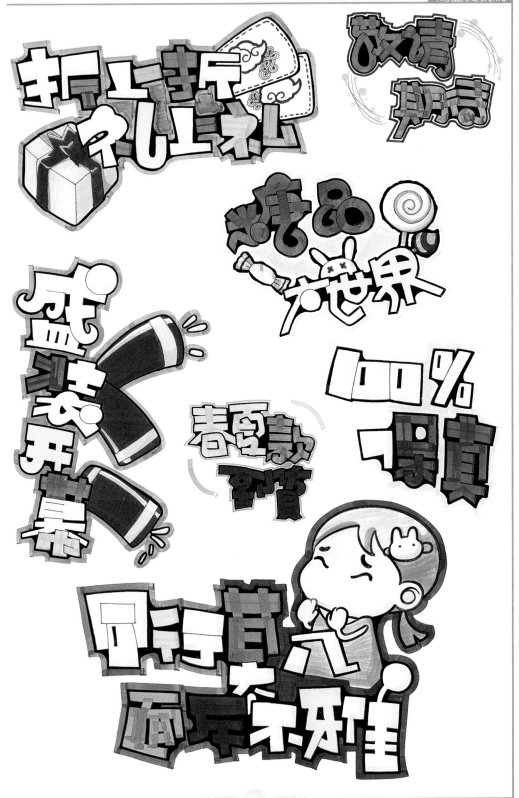

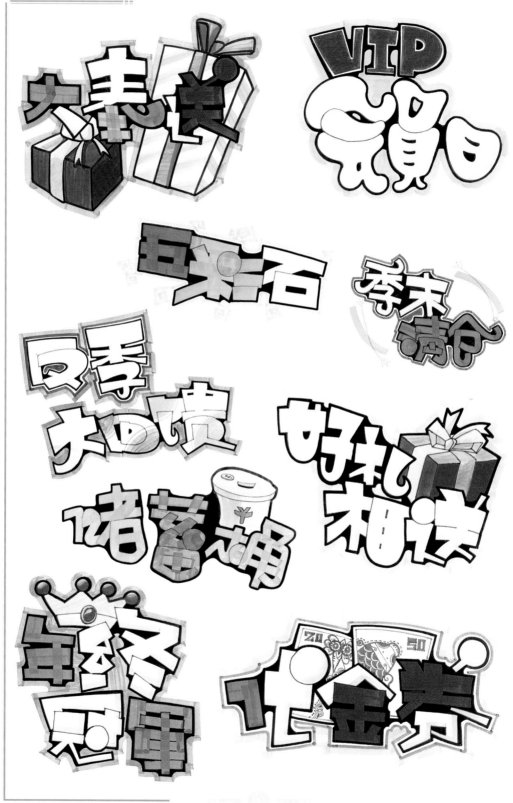

艺术文化篇

神秘艺坛

双美

可爱喲

手绘技术教给站

语剧之精骨庙

养生之道

丽江

脸谱

民族情

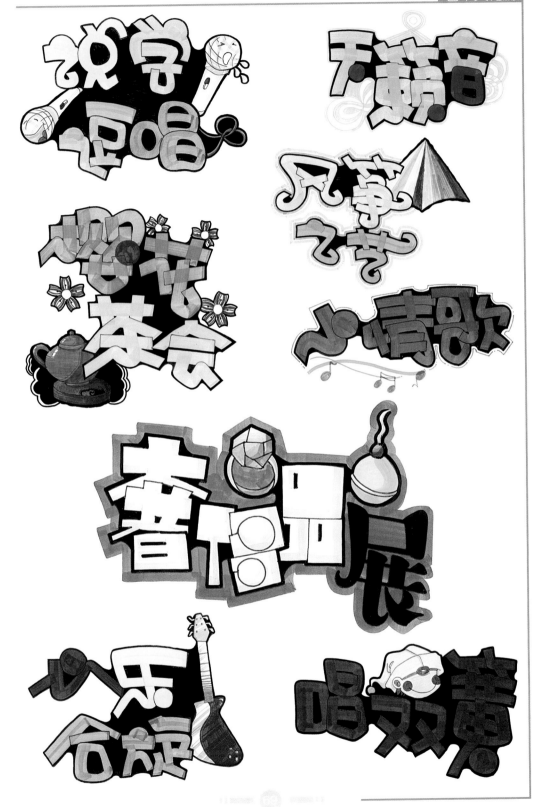

DIY手绘

电影

标志曲

图形设计卷

穿针引线

抽象艺术

国粹精华

吉祥版

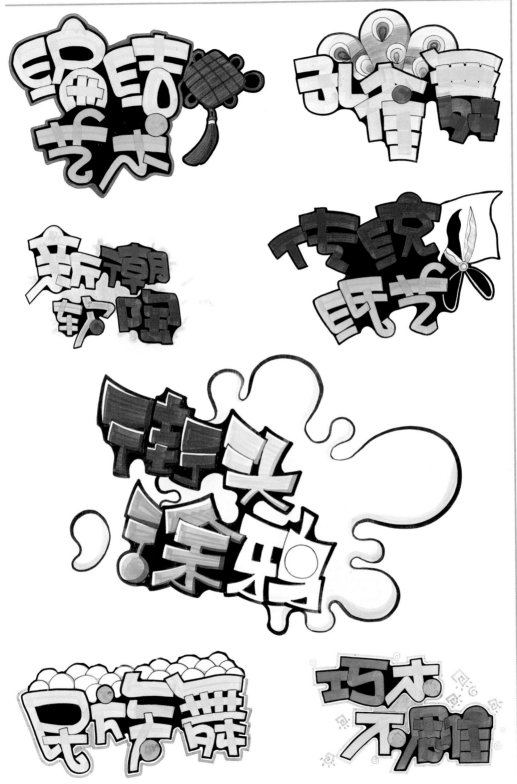

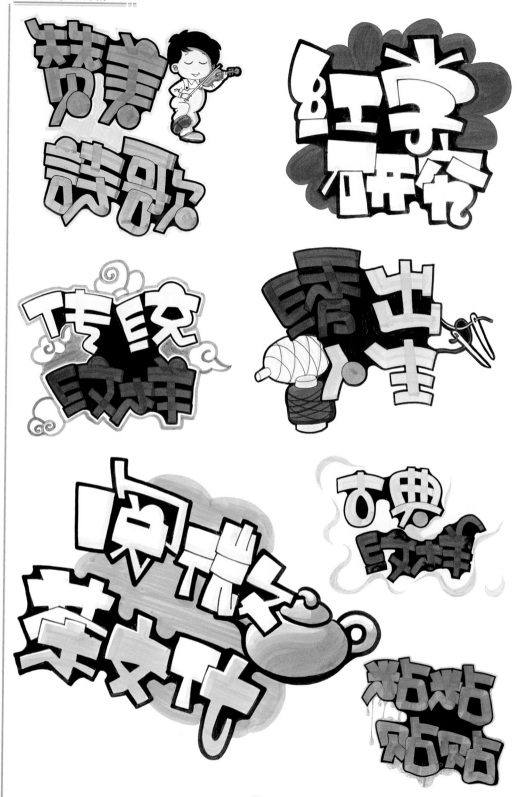

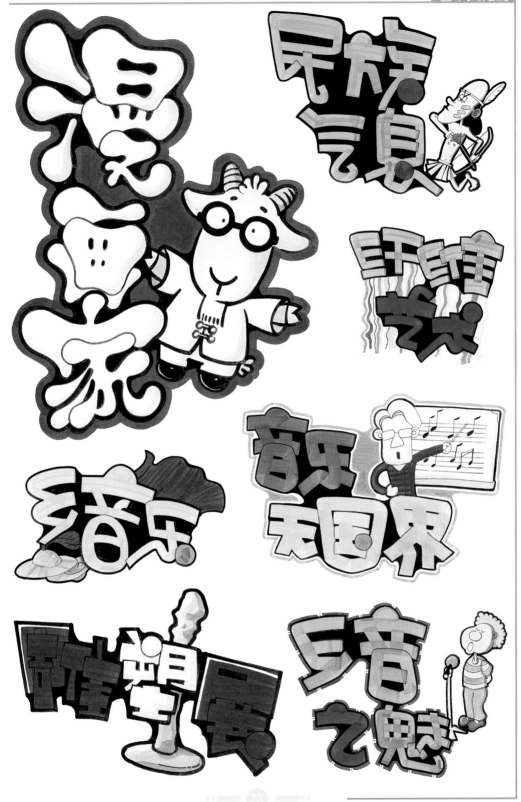

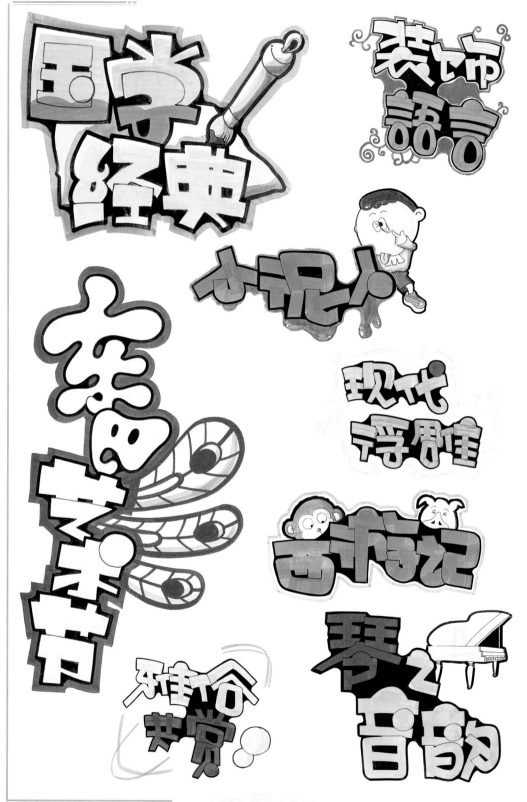

节庆活动篇

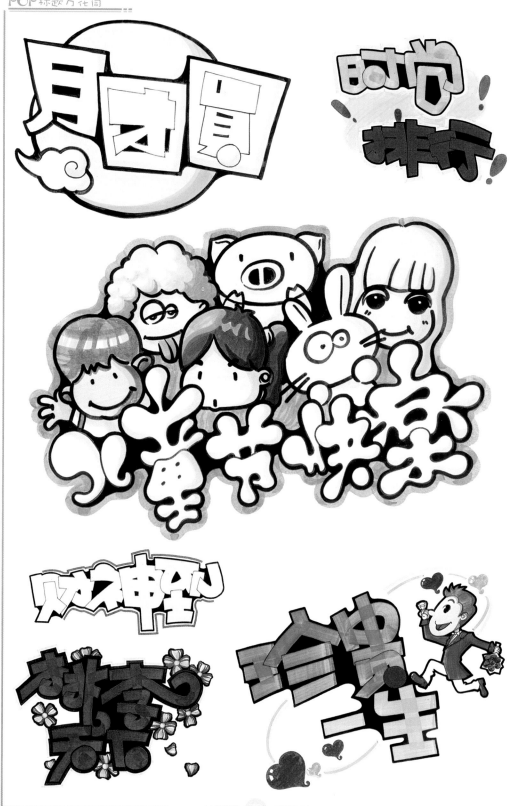

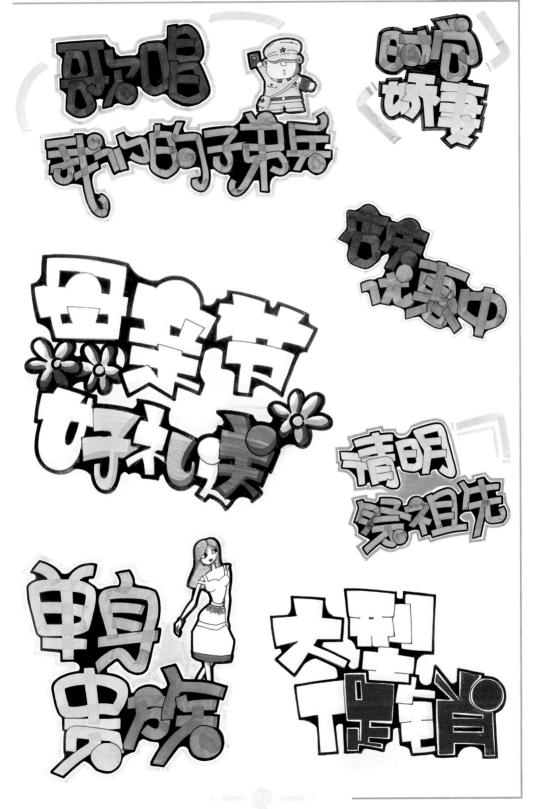

会员独享

圣诞节特卖中

2010上海世博会

中秋团圆

限时抽奖

七日包换

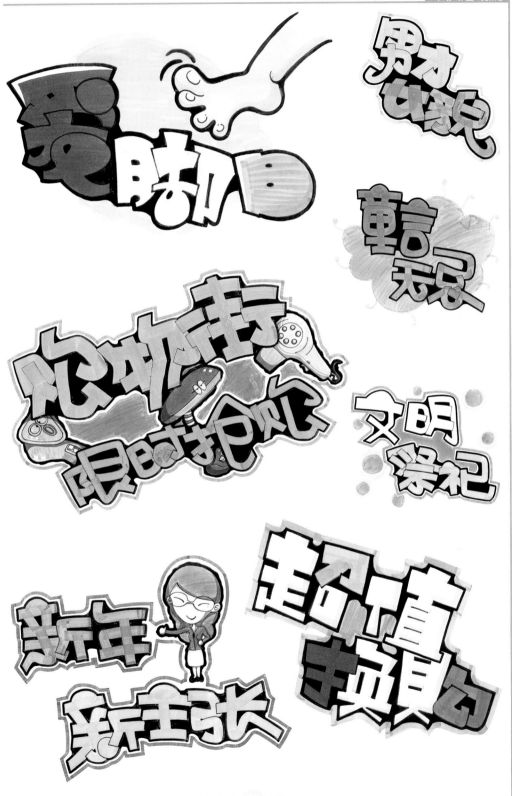

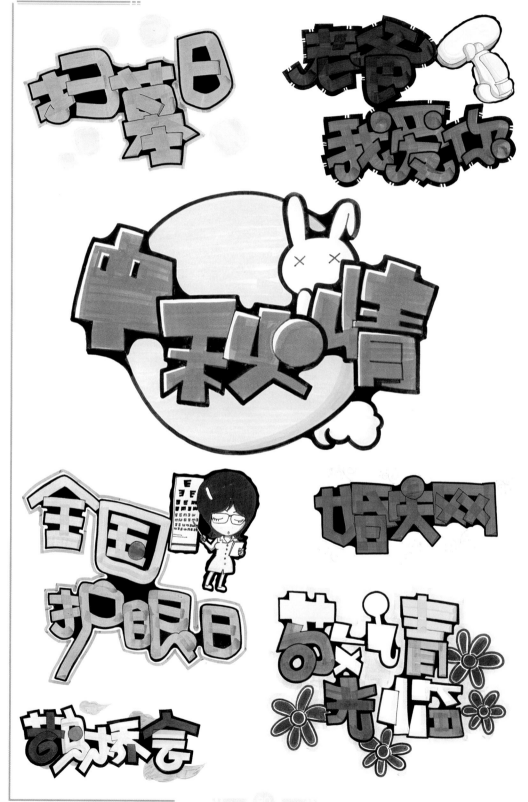

打篮日

老爸我爱你

中秋�情

全国护眼日

婚决网

敬请情光临

敬请莅会

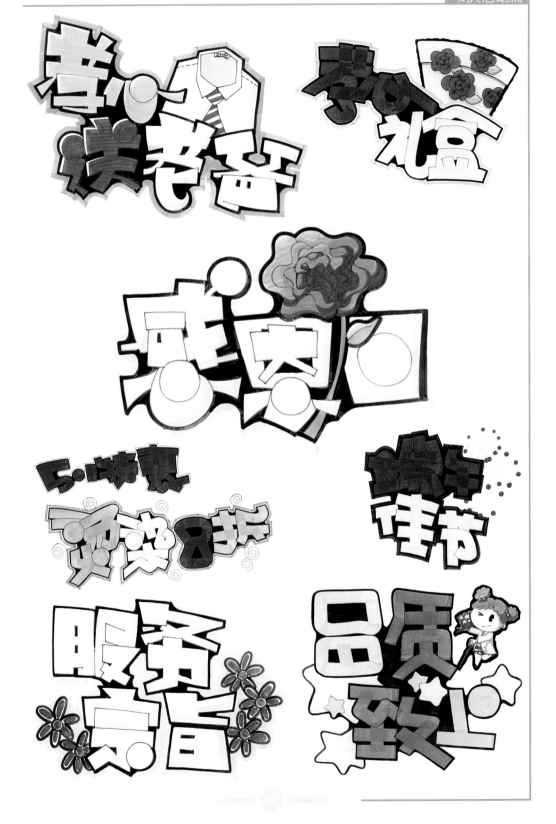

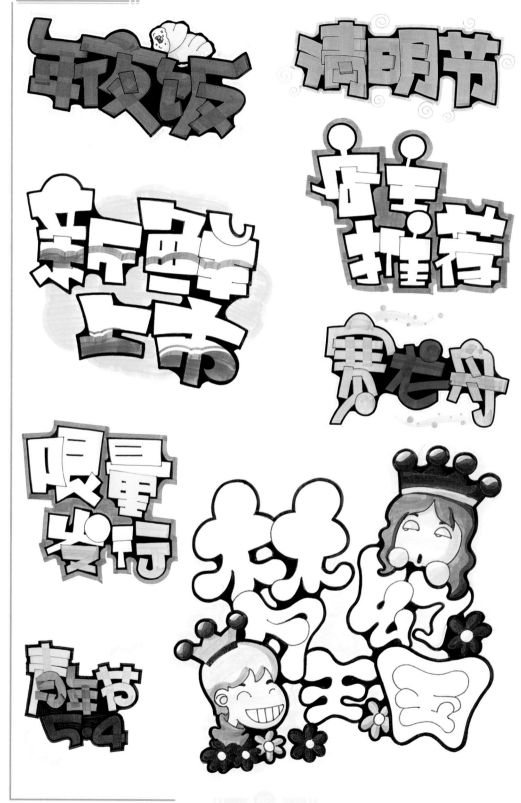

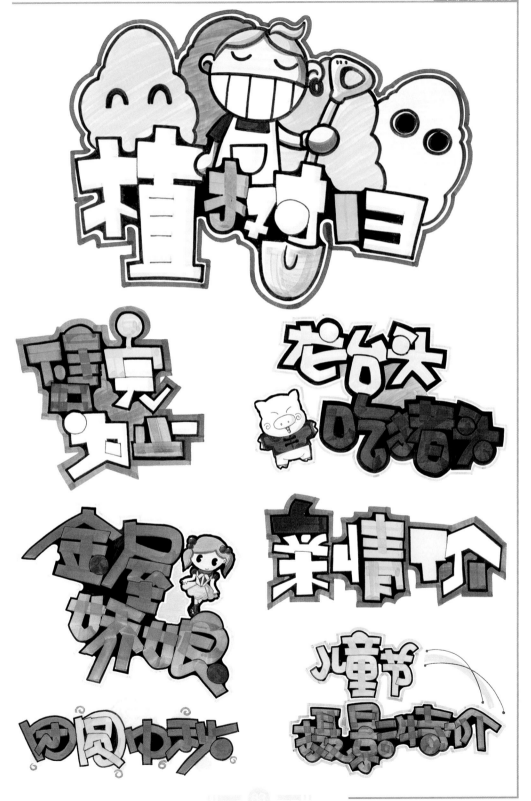

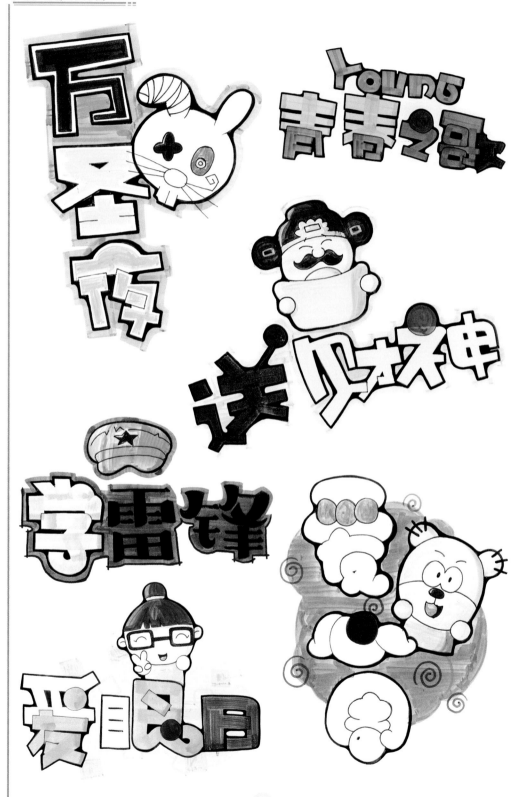

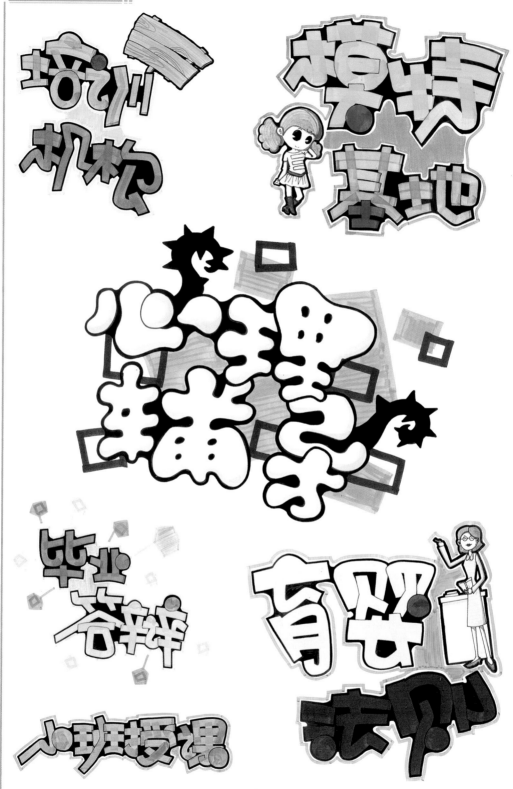

培训机构

模特基地

心理辅导

毕业答辩

育婴护理

小班授课

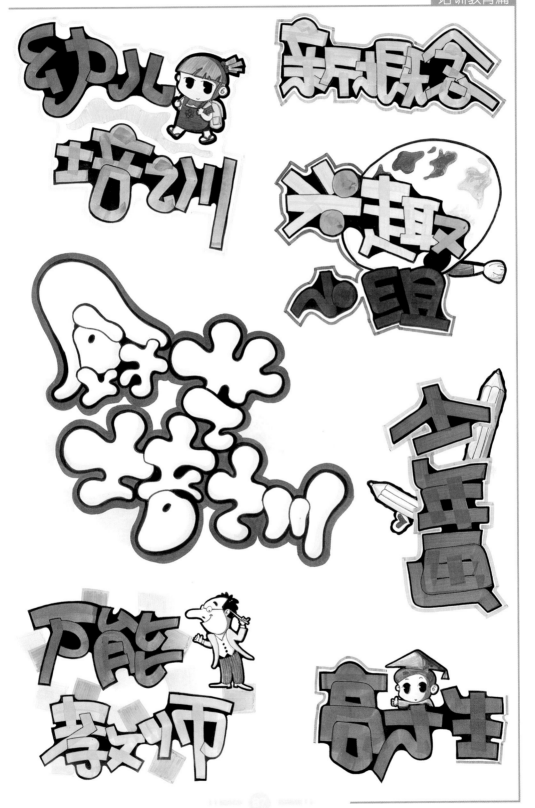

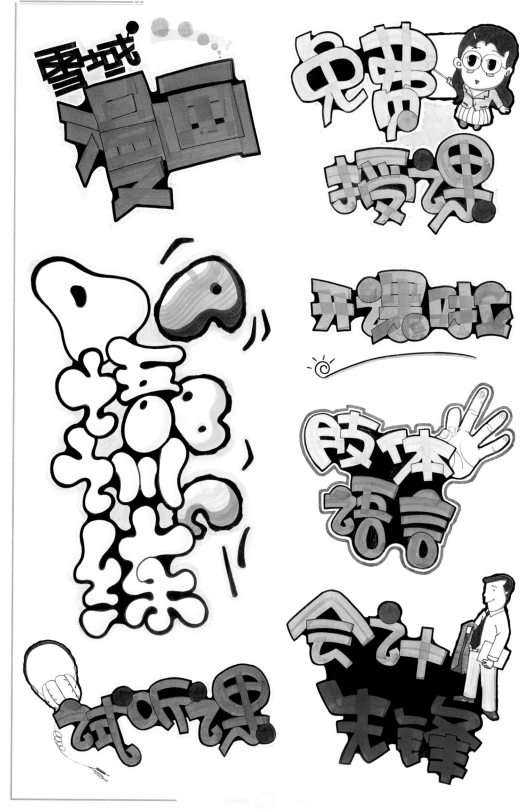

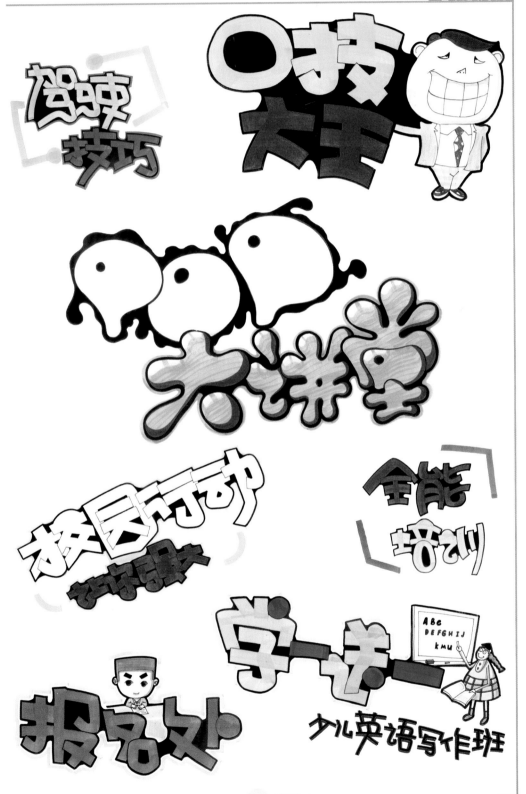

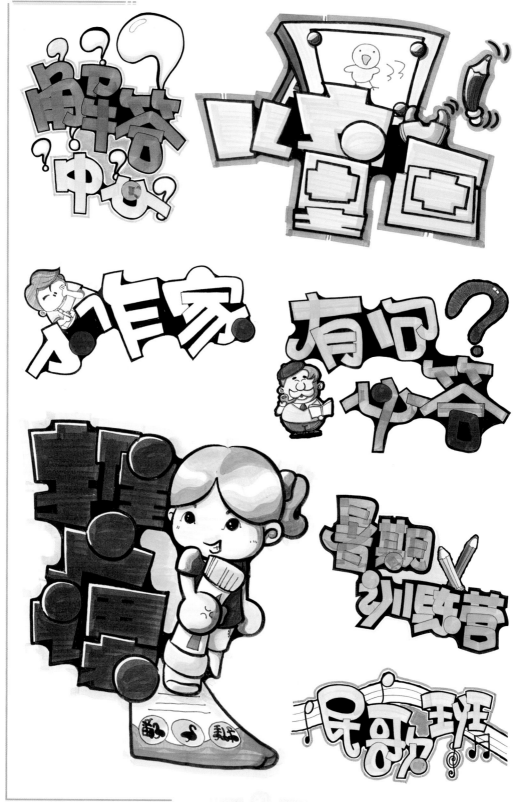

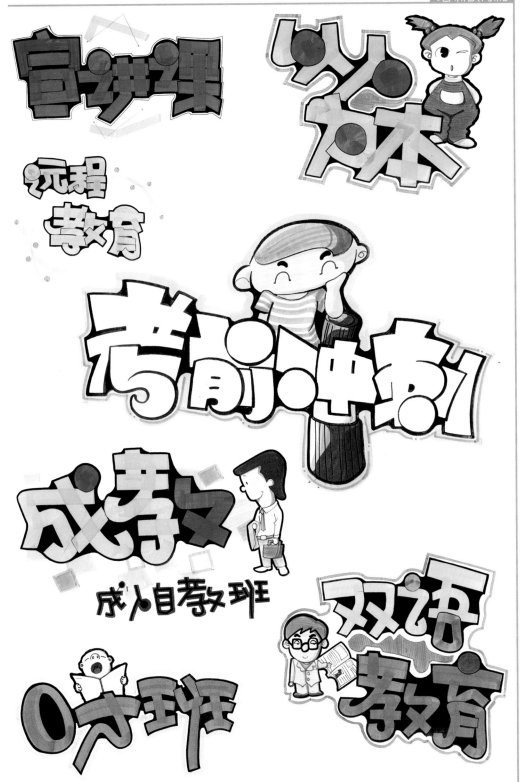

宣讲课

以人为本

远程教育

考前冲刺

成考

成人自考班

双语教育

0岁班

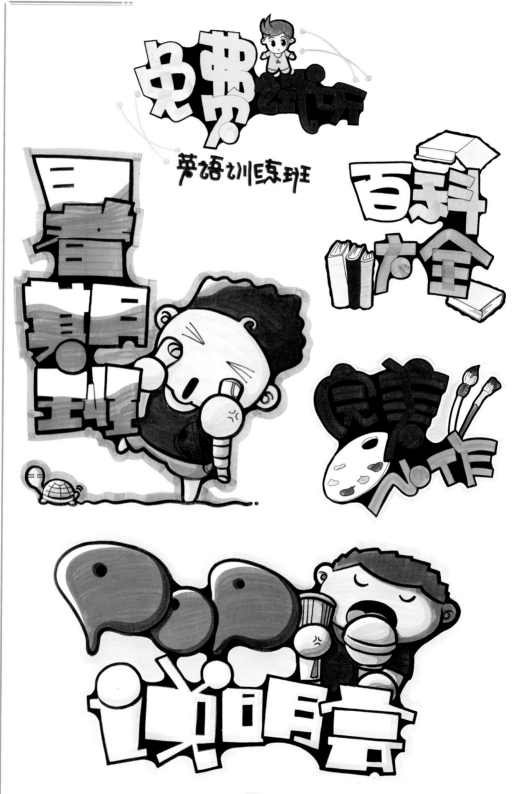

装配饰篇

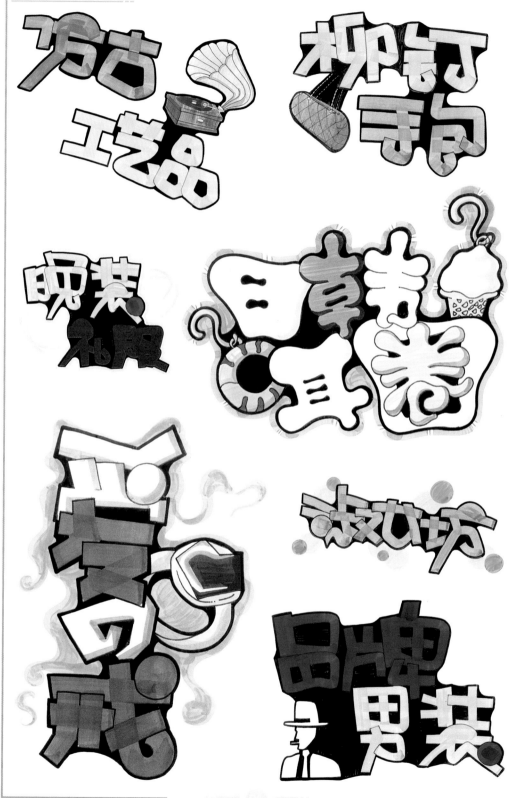

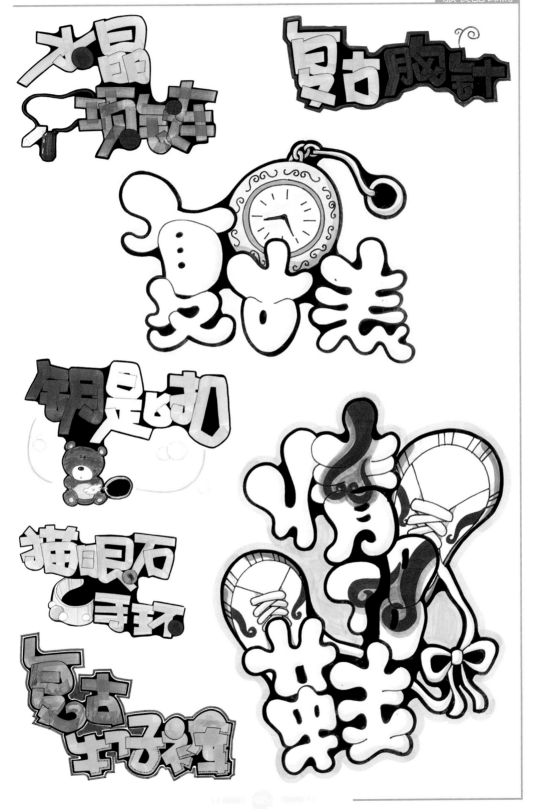

水晶项链

复古胸针

复古怀表

钥匙扣

猫眼石戒环

复古帽子发夹

俏了芭蕾鞋

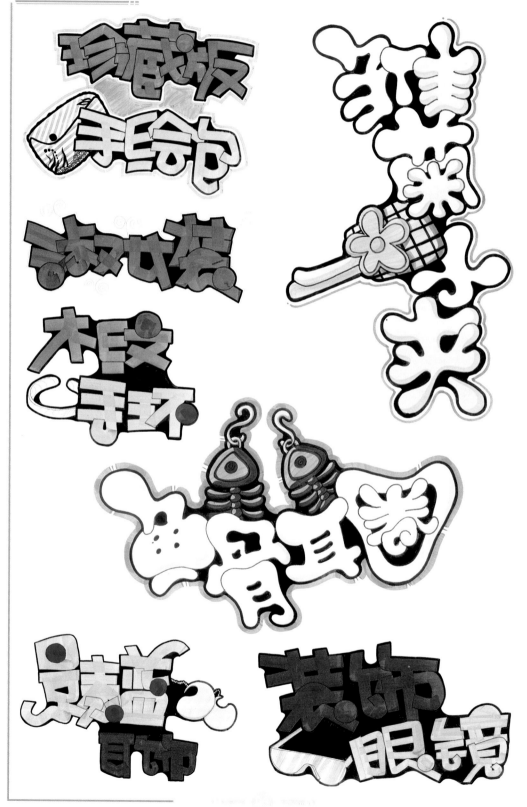

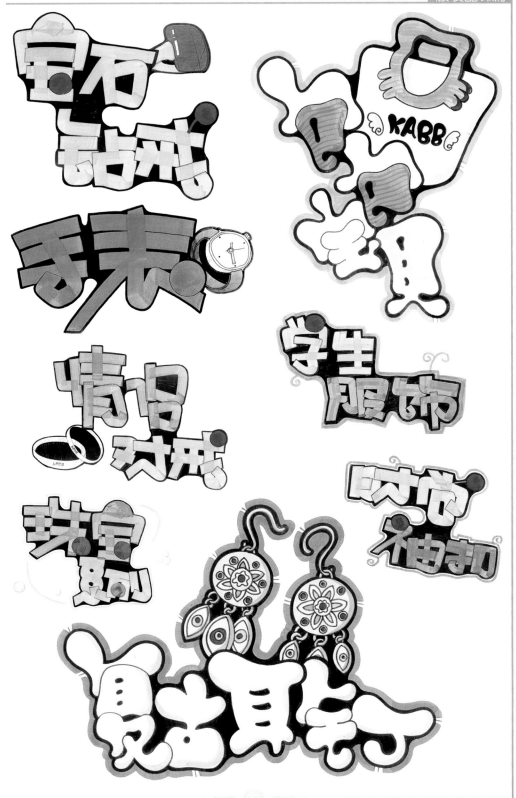

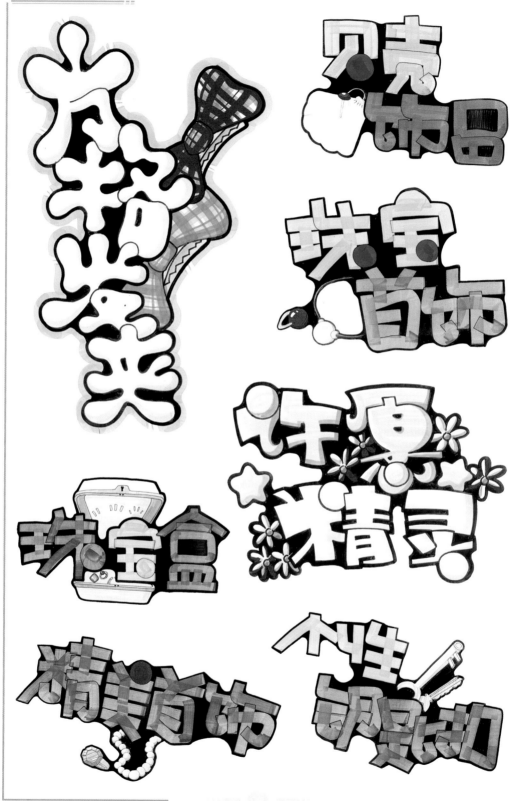

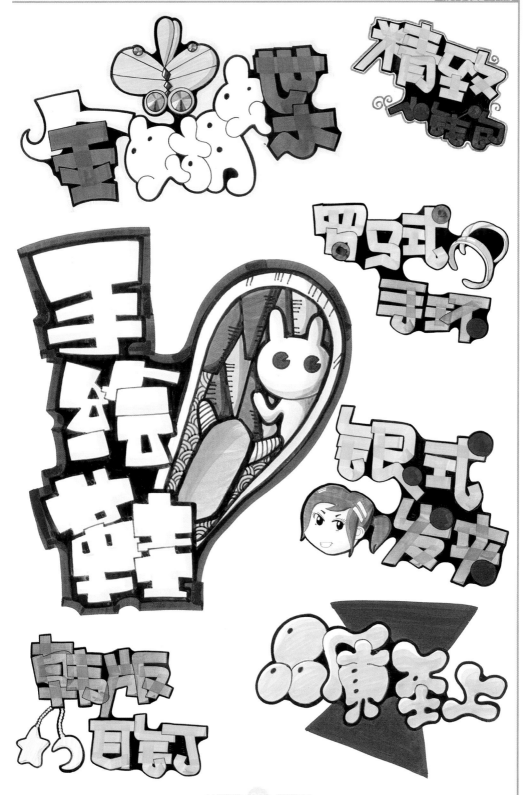

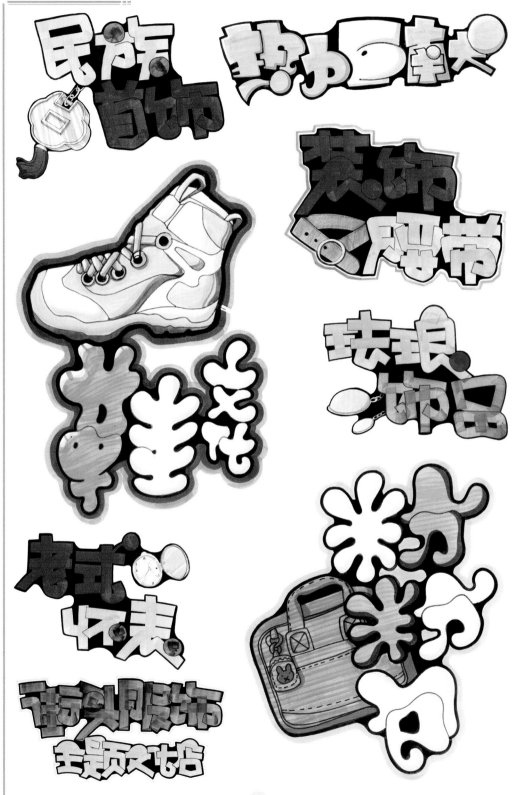

公益环保篇

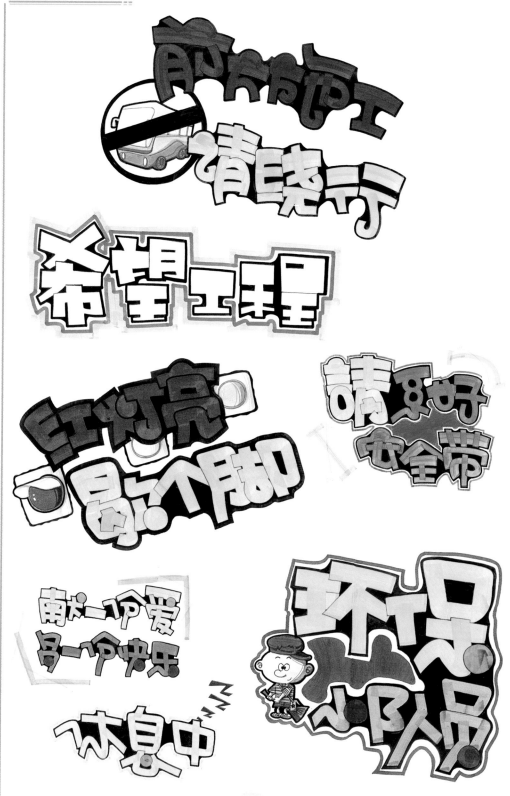

前方施工 请绕行

希望工程

红灯亮 停一个脚

请系好安全带

南大一个爱 另一个快乐

休息中

环保小队员

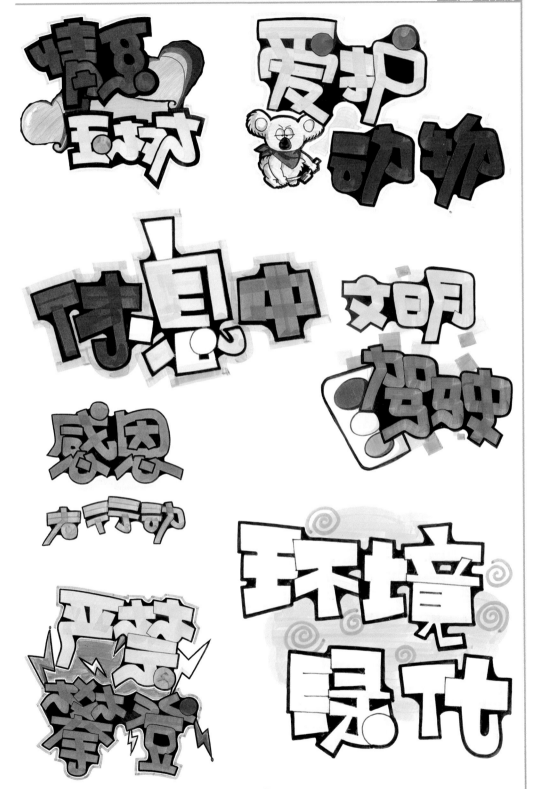

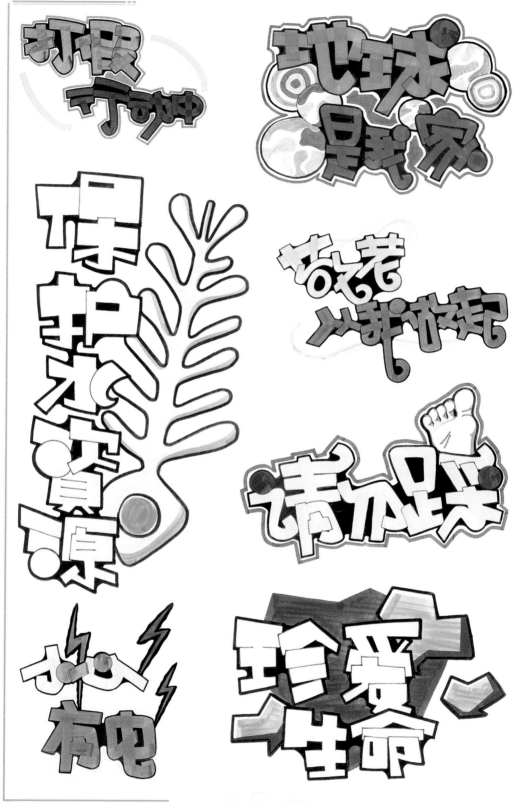

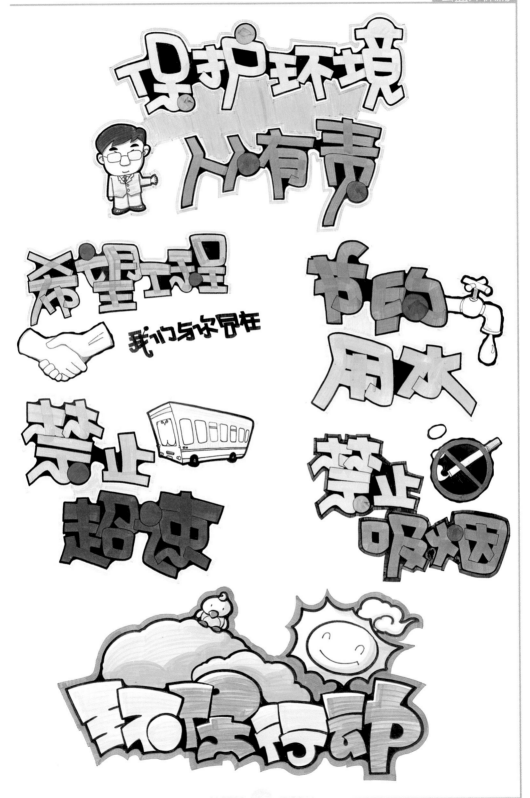

保护环境 人有责

希望工程 我们与你同在

节约用水

禁止超速

禁止吸烟

环境行都

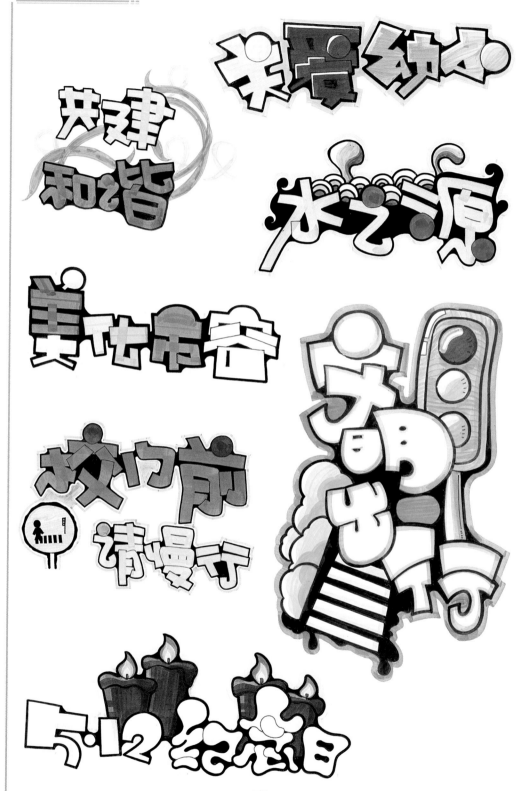

关爱幼心

共建和谐

水之源

美化市容

校门前 请慢行

文明出行

5·12纪念日

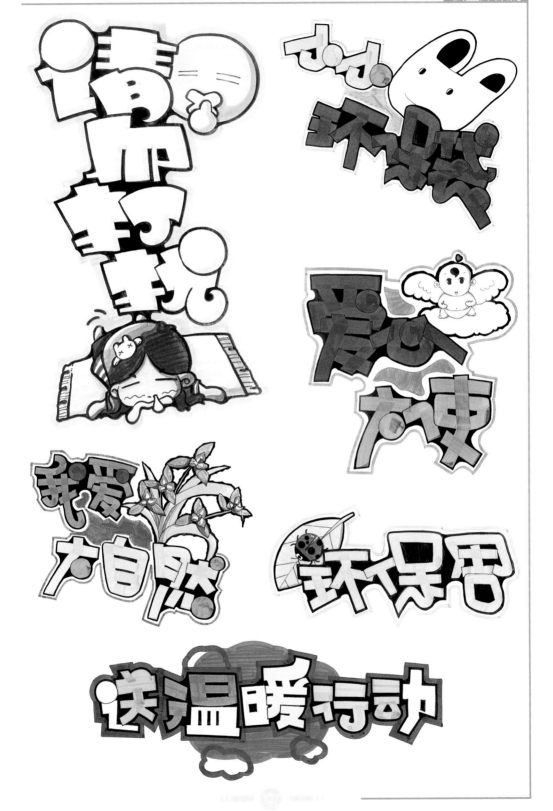

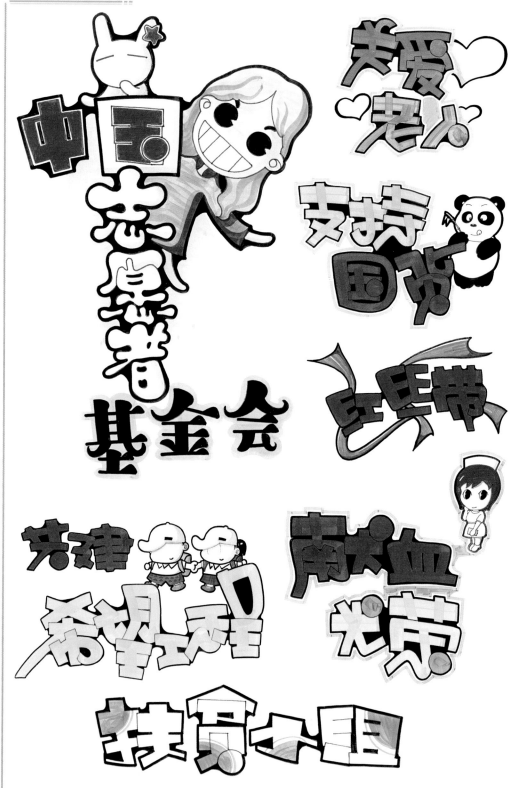

关爱老人

支持国货

中国志愿者基金会

红丝带

共建希望工程

献血光荣

扶贫小组

pop

码科技篇

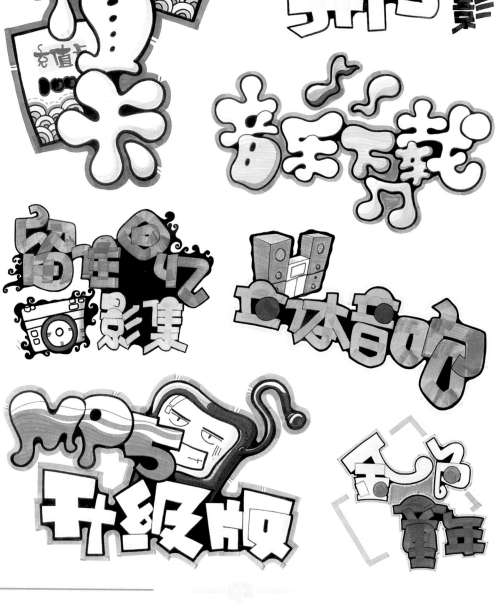

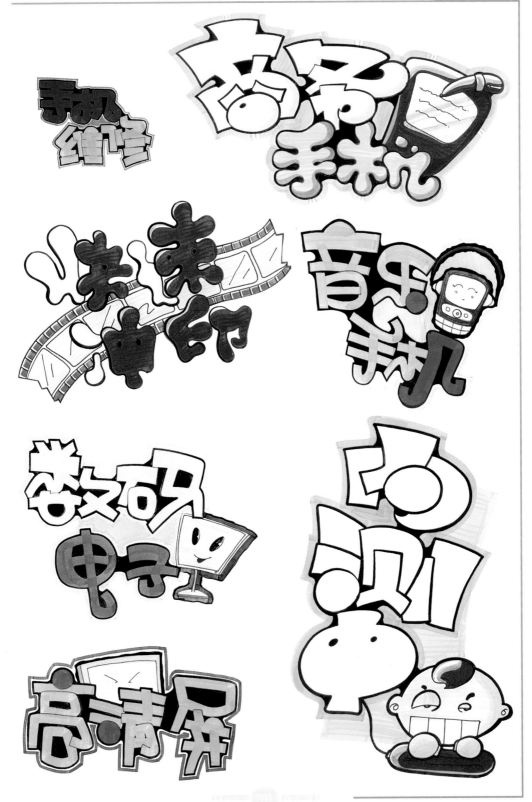

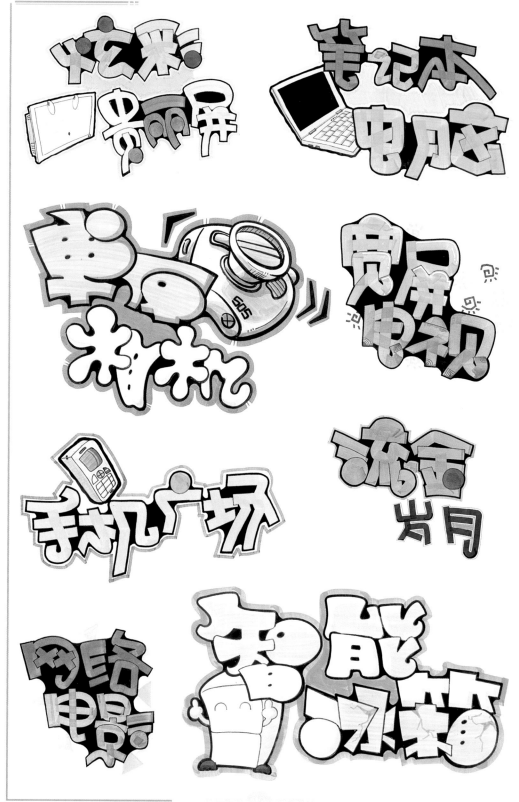

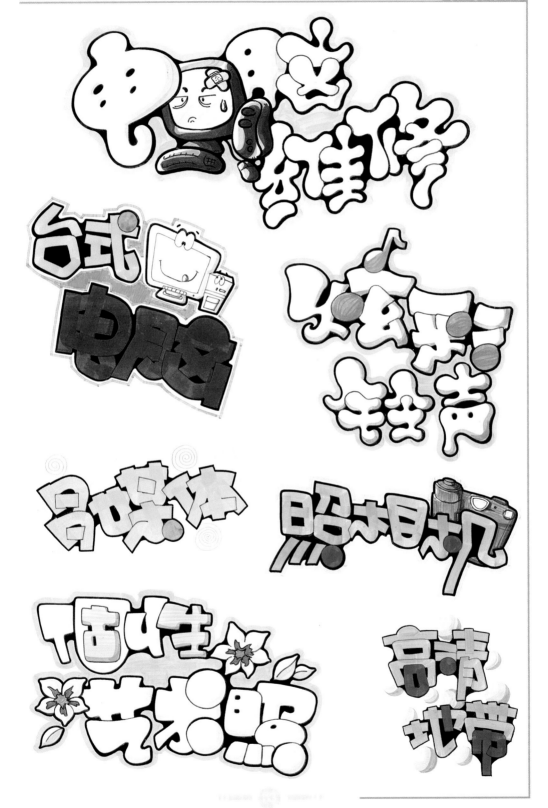

时尚手机

家庭影院

顶级设备

个影院

正版碟

数码时代

尖端科技

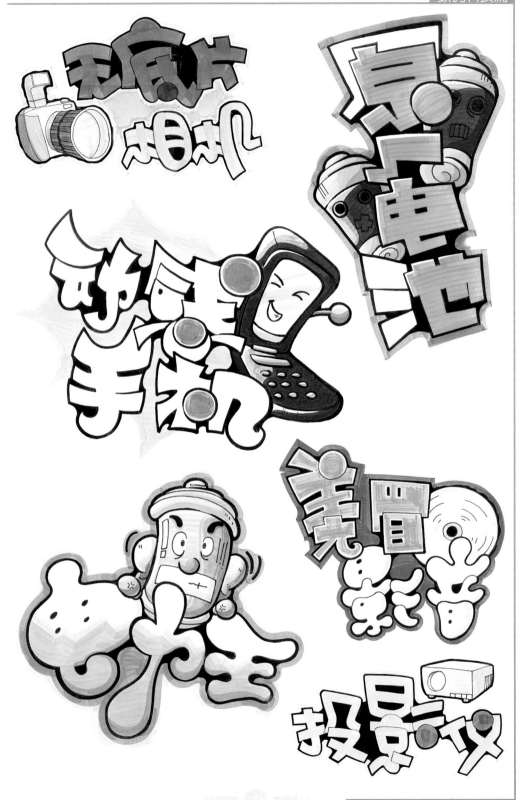

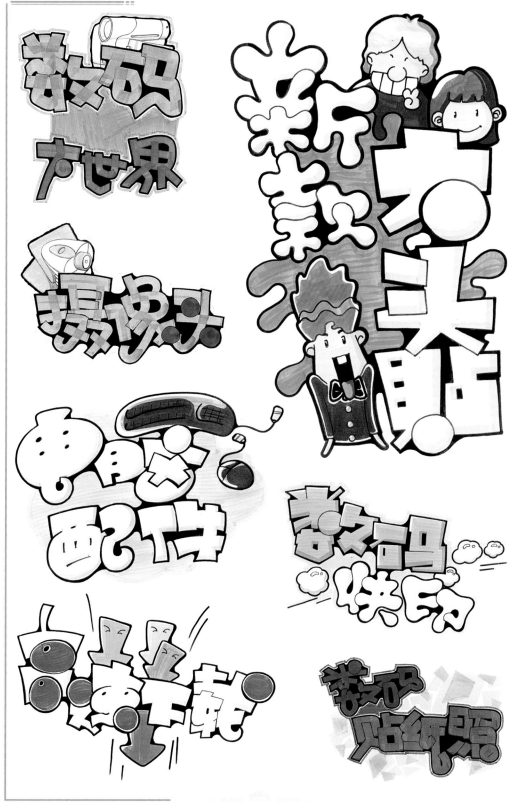

pop

综合篇

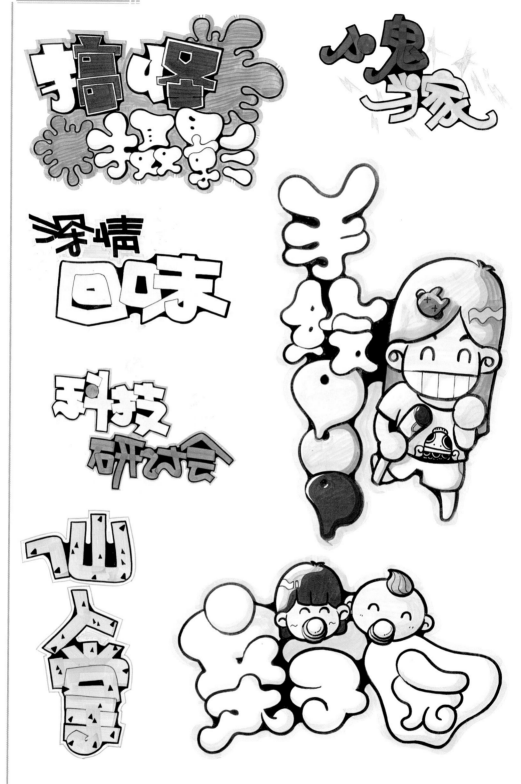

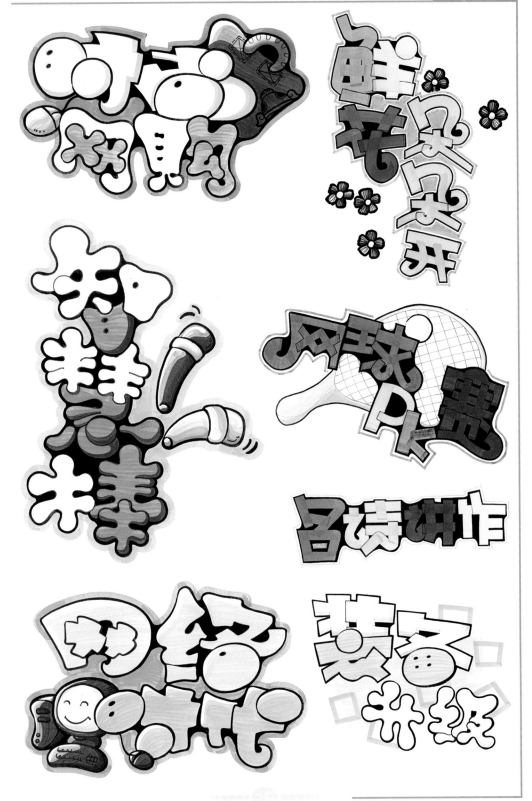

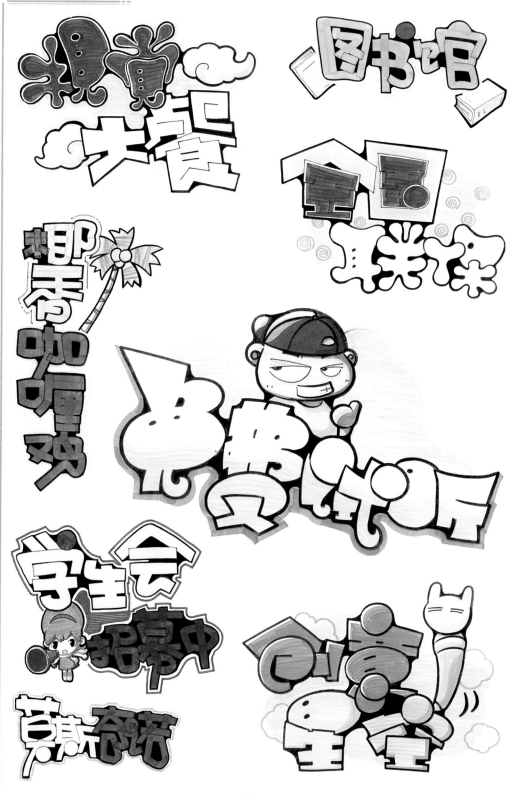

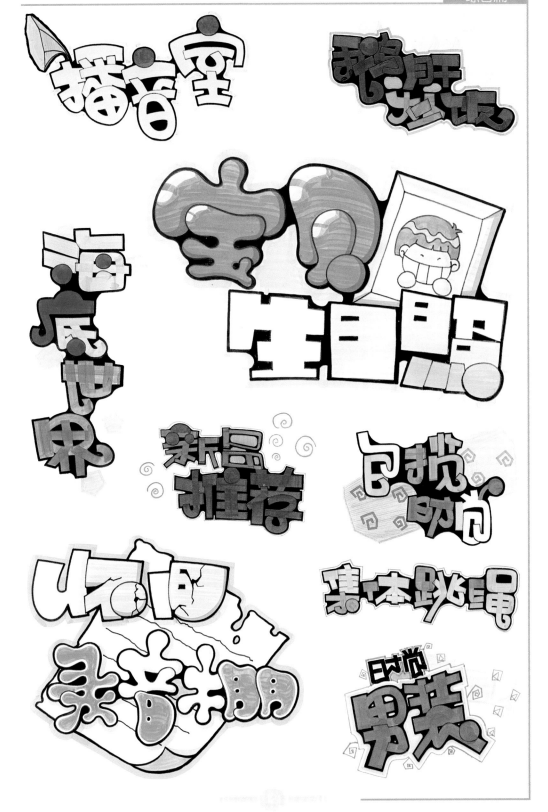

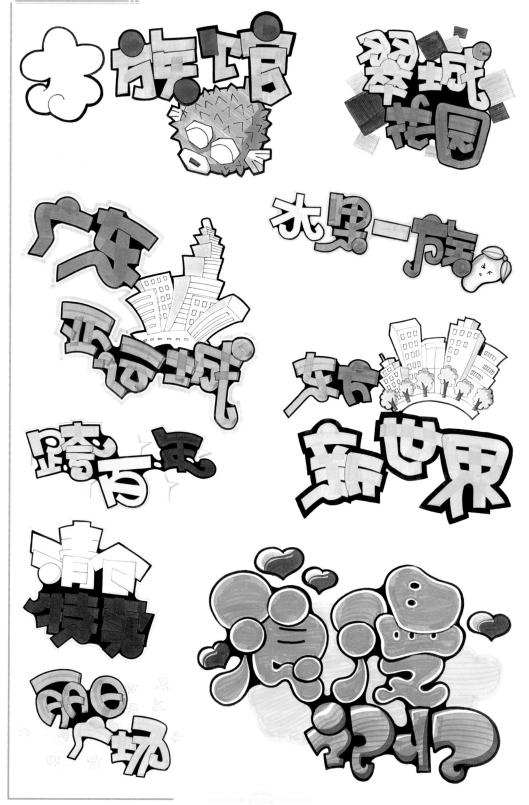

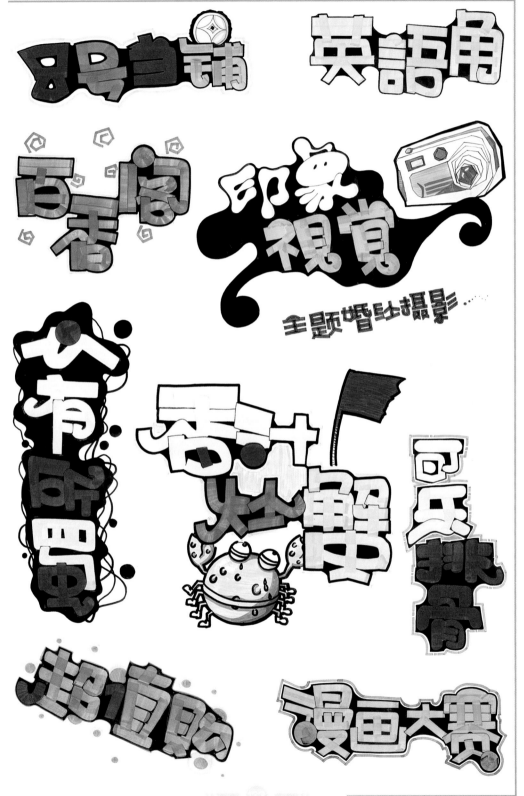

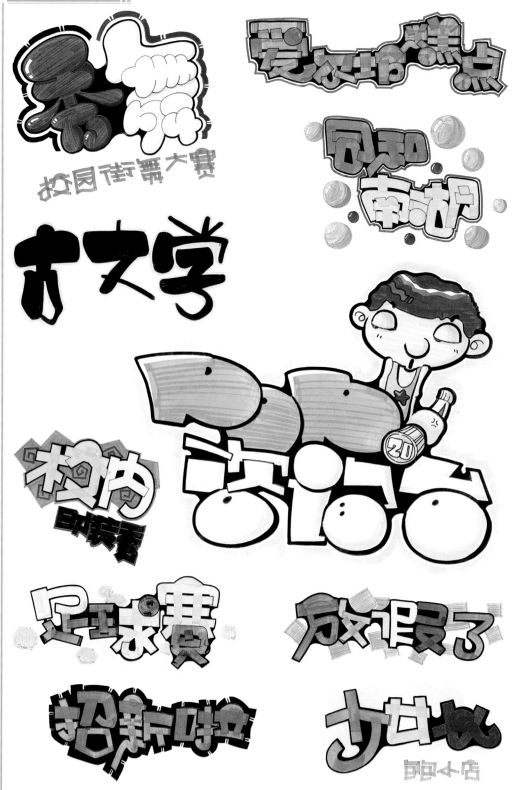

pop

实用海报

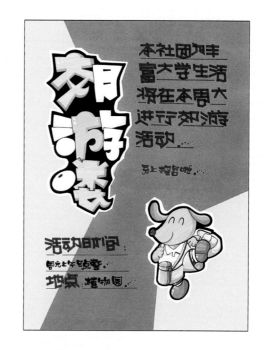

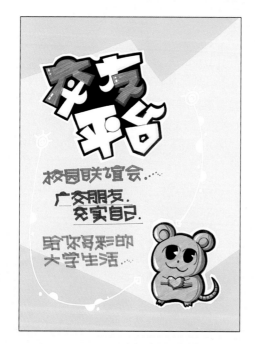

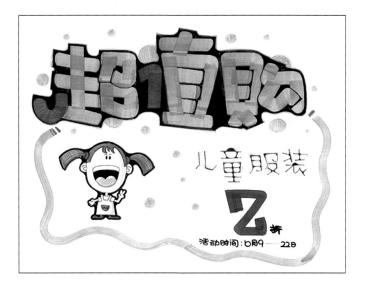

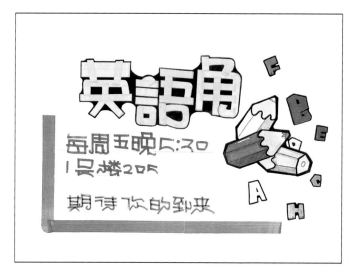

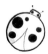

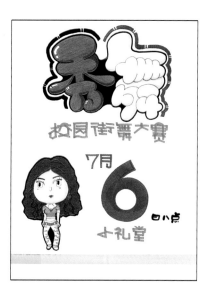

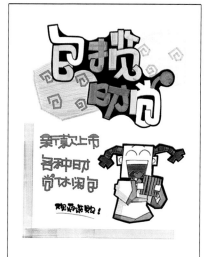

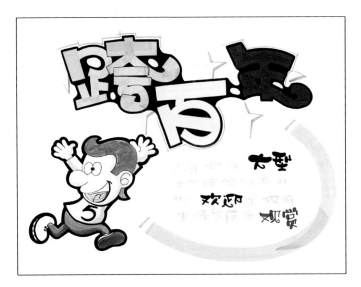

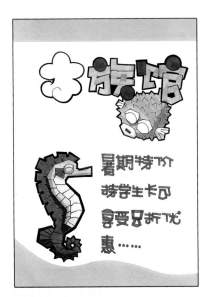

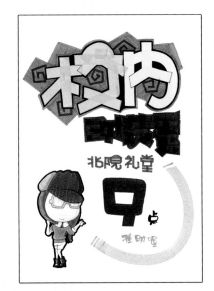

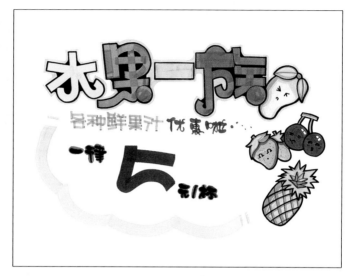

本店新推
正宗法式
料理

◎祝我所有8月份过生日的
◎朋友永远快乐！

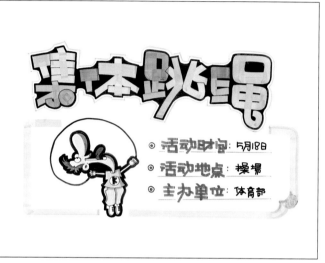

集体跳绳

◎ 活动时间：5月18日
◎ 活动地点：操场
◎ 主办单位：体育部

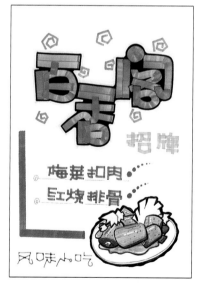

百香阁 招牌

梅菜扣肉
红烧排骨

风味小吃

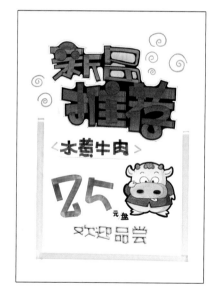

新品推荐

〈水煮牛肉〉

75 元盘

欢迎品尝

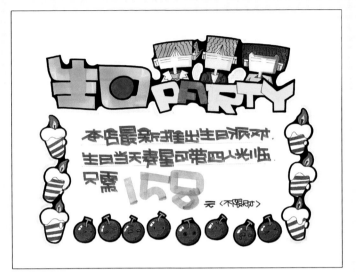

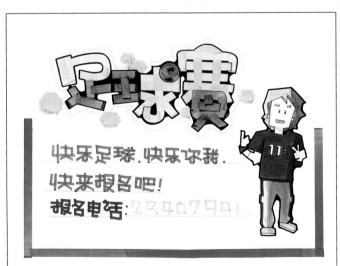

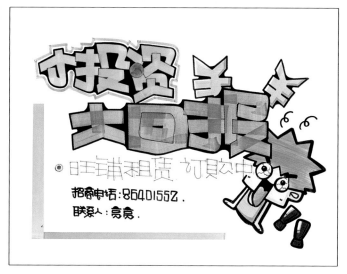

新手登陆

在这里我们想告诉大家的是，POP不是成年人的专利，也不是单纯的商业行为，因为小孩子也会画的很好！

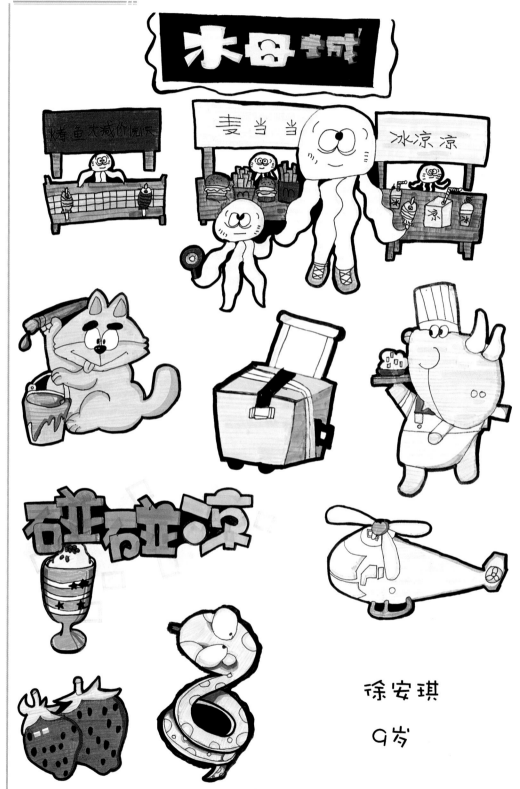

徐安琪

9岁

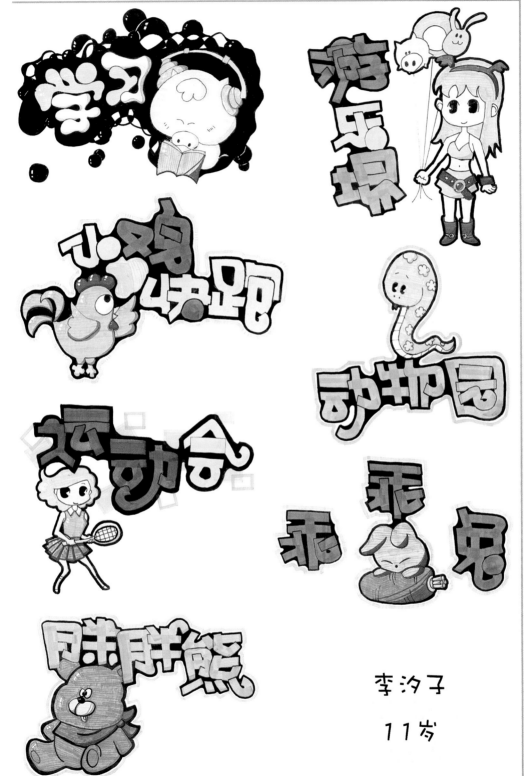

李汐子

11岁

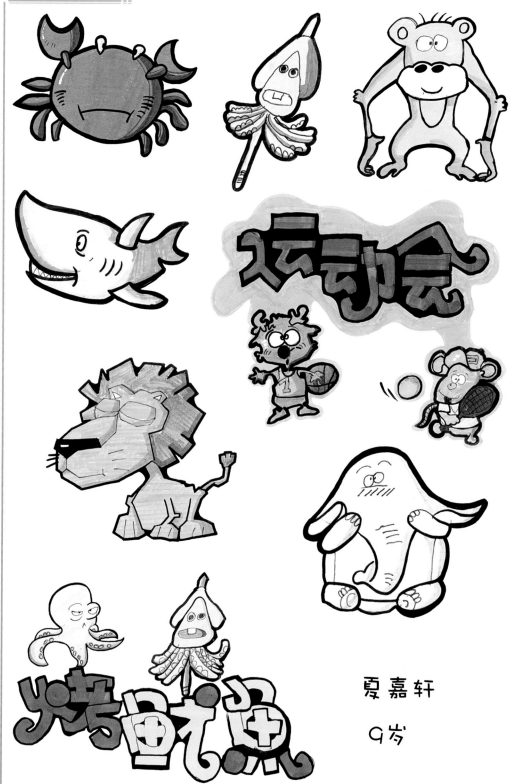

夏嘉轩

9岁

● 编后话 ●

　　早在五年前，我们就曾编写过一套以POP插图为主要内容的系列丛书，就是《POP陈列师》。虽然这套书上市以后受到了广大P友的欢迎和肯定，但本着对读者认真负责的态度，以及对作品质量的精益求精，我们并没有满足于这套书所取得的成绩，而是认真的总结这套书的经验和教训，以使我们的作品能够以更加成熟、更加完善、更加精美的势态与广大P友再次见面。

　　通过长期的磨炼和积累，我们无论从思维、技法，还是经验上都有了可喜的进步，为了能和大家一起分享这份成绩，我编写了这本全新的《POP万花筒》。这本书图文并茂，内容更加丰富、实用，同时也弥补了《POP陈列师》以插图为主缺少文字设计的不足。如同万花筒一样，为广大P友呈现了一个精彩纷呈、千变万化的POP世界。希望这本书能得到大家的认可，给大家带来实实在在的参考价值！

　　我们的工作室今年新人辈出，本书就收录了很多新人新作，我们可以通过这些作品认识这些POP的新生力量，感受他们锐不可挡的创意和活力。相信他们通过自己不懈的努力，能够在POP的大舞台上更好的展示自己的才能，成为中国POP行业的弄潮儿。

　　本书编写的过程中，工作室成员们都付出了辛苦的工作，在此特别对大家表示感谢，大家辛苦了！

　　同时，感谢帮助过我的朋友们：
吉郎设计有限公司的丛斌老师和毕超老师；
小辫子软装饰有限公司的夏铭培老师；
我的好哥们资深服装陈列师王家玮；
我们工作室的杨棣老师。
一路上有你们的帮助，我衷心地道声，谢谢！

 2012年2月

图书在版编目（ＣＩＰ）数据

POP标题字万花筒/ 李驰宇编著. -- 长春 : 吉林美术出版社, 2012.5

ISBN 978-7-5386-5794-4

Ⅰ.①P… Ⅱ.①李… Ⅲ.①广告—美术字—设计
Ⅳ.①J292.13

中国版本图书馆CIP数据核字(2011)第118438号

POP标题字万花筒

出 版 人：石志刚
编 著：李驰宇
编委成员：杨 棣 李驰宇 李 欣 郝珊珊
　　　　　赵姗姗 刘 勇 张 海 徐 来
　　　　　班 宇 王 琪 叶 芳
责任编辑：邓 哲
封面设计：徐 硕
技术编辑：赵岫山 郭秋来
出 版：吉林出版集团
　　　　　吉林美术出版社
　　　　　www.jlmspress.com
发 行：吉林美术出版社图书经理部
地 址：长春市人民大街4646号
邮 编：130021
印 刷：辽宁美术印刷厂
版 次：2012年5月第1版第1次印刷
开 本：787×1092mm 1/16
印 张：9
印 数：1—4000册
书 号：ISBN 978-7-5386-5794-4
定 价：48.00元